U0034006

論情愛

石磊的理性表現主義

風之寄 編著

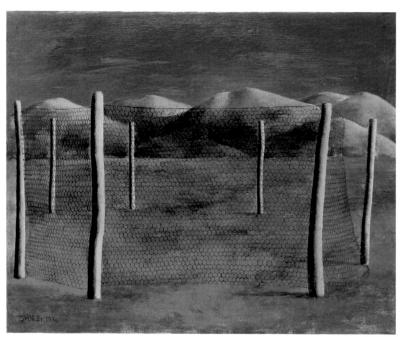

石磊，《山地之三》，80×100cm，布面油彩，1991年

代序：關於「論情愛」

「表現主義」（expressionism）一詞最早出現於一九一一年德國的《狂飆》雜誌，指的是二十世紀初出現在德國的「橋社」、「藍色騎士」以及稍後的「新客觀派」三個藝術團體。

表現主義，強調藝術家的主觀感情和內心感受，導致對客觀形態的誇張、變形乃至怪誕處理的一種思潮；因此，表現主義藝術也被稱為是一種直達心靈的藝術。

多年來，審視石磊的畫作，風格多變、主題廣泛，實在很難對他做簡單的概括。然而，探究石磊創作的本體，卻充滿對生命、對生活、與對生存狀態的思考，石磊似乎在尋找一種適合理性分析的表現主義畫法[1]。

記得第一次與石磊見面，是在一個暴風雨的夜晚。

那天由於公務出差，在廣州僅有一夜的停留。

石磊撐著一把雨傘，在風雨交加的小徑上迎我。

[1] 引述黃專語，參見其〈一種分析的表現主義〉。

到達畫室時，雙方都已經淋成落湯雞。

當時，石磊打趣說：「搞藝術的，都這麼狂熱，未來就太有希望了。」

藝術是癡迷者的行業，深陷其中，猶如熱戀。而為藝術獻身的精神，不是財富、聲名所能撼動，石磊數十年來的創作生涯，為此做了最佳的註解。

本書收錄石磊繪畫以來，各個時期的代表性作品，並以風之寄的「愛情進行式」三部曲做為文本；用愛情小說來闡釋藝術，是很另類的表現形式，卻十分符合當代藝術的實驗精神；而兩者最大的共同點，則是以石磊一幅同名畫作，來做為書名──《論情愛》。

風之寄

愛情，

像　影子。

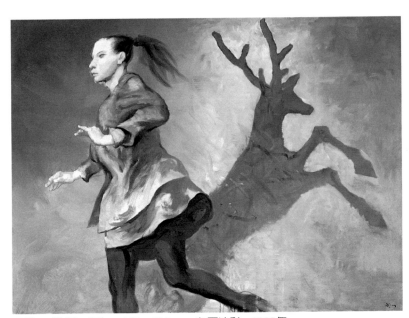

石磊，《影子－灰》，150×200cm，布面油彩，2009年

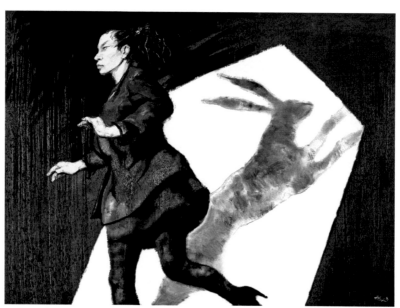

石磊，《影子－紅》，150×200cm，布面油彩，2009年

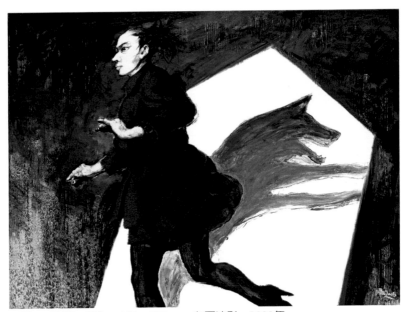

石磊，《影子－藍》，150×200cm，布面油彩，2009年

CONTENTS

一、愛情未來式：花非花

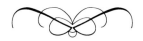

那一年的花季，我們再也回不去。
自由的天空，有愛在未來。

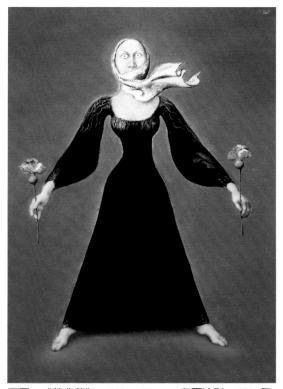

石磊，《花非花》，150×110cm，布面油彩，2006年

1 智慧之神

「老闆，下班有空嗎？」

Jane對我說：

「想邀請您去看一場畫展。」

「畫展？」

面對Jane突來的邀約有點好奇：

「誰的畫展？」

「她邀請您參觀她的畫展。」

Jane有點心虛的說：

「我要好的朋友，我的小學同學。」

「她邀請我？」

我不解的問。

「好啦！是我邀請您！」

Jane含糊帶過，不想多做解釋。

「好吧。樂意同行。」

我笑著回答。

「坐我的車吧。讓您的司機先回家！」

Jane主動提議：

「十分鐘後出發。」

這是一位女性藝術家的畫展，畫的主題全是花。

這位畫家是十足的女性主義者，喜歡探討同性戀的課題。

這次以花為題材，有評論家就指出：花朵，其實一種女性生殖器的隱喻。

畫家與Jane很好，每週都會見面，無所不談。

Jane談的最多的就是她的老闆，

這次畫展自然要邀請我出席。

「我的朋友叫Athena，雅典娜。是一位前衛的畫家，思想與畫作都很開放。」Jane簡單地介紹了她的朋友。

到達會場，Athena熱情地迎上來：

「Jane妳來了。」

看了身旁的我，主動伸手說：

「這位一定是Jane崇拜的老闆大人。」

「幸會。」

我也立即伸出手來：

「智慧之神Athena妳好。」

「雅典娜，智慧之神，你懂。怪不得Jane服你，我也開始喜歡你了。」

Athena果然很女性主義，

一手挽著Jane，一手挽著我，

「走，看我的作品去。」

Athena很熱情，完全像招待老友一般，趁我離開上洗手間的空檔，對Jane說：

「妳老闆好清秀啊！簡直是秀色可餐。」

Jane笑說：

「妳這色鬼，不是吃素的嗎？」

Athena嬉皮笑臉地說：

「偶爾我也會換換口味。」

說完，放聲大笑。

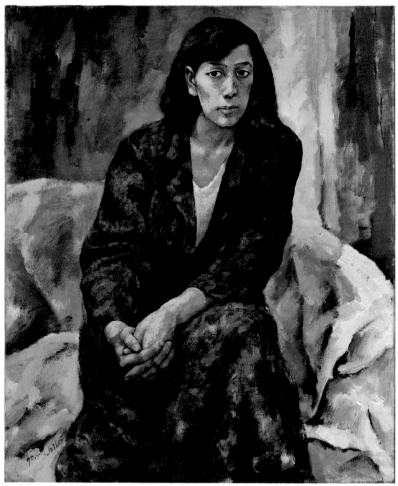

石磊，《女青年》，61×51cm，布面油彩，1990年

2 女性主義

「嗨！Athena⋯⋯」

一位彬彬有禮的帥哥，出現在會場。

Rafe，

知名企業的第二代，

留學美國，修的是藝術管理，

回國後，就開起這家畫廊。

Athena很快的介紹了我與Jane和他認識。

Athena表達感謝。

「多虧Rafe的支持，才有這次展覽。」

Rafe也很坦白的說：

「我喜歡Athena的畫，也喜歡她的人。她畫的真好。」

以當代女畫家來說，Athena成名很早。

由於她女性主義的形象，早年就敢碰觸敏感禁忌，讓她在當代美術史留下名字。

我對Athena的畫，頗感興趣，借機問：

「這些畫賣嗎？」

Rafe笑著說：

「你要收藏，當然歡迎。」

「價格一定最優惠。」

Rafe就陪我去挑畫。

「我們逛一圈吧。」

「Rafe很帥呀！」

Jane趁機消遣地說：

「看得出來挺喜歡妳的。」

「去！那不是我的菜。妳如果喜歡，請取用。」

Athena看著我的背影說：

「倒是妳老闆，我打算橫刀奪愛‼哈哈……」

「妳敢?真是個見色忘義的朋友!」

Jane也不甘示弱地說：

「各憑本事，公平競爭。」

兩人相顧，大笑出聲。

……

「這畫有什麼含意嗎?」

我站在一張大畫前面問。

Rafe突然靠近我的耳邊悄聲地說：

「像不像女性的生殖器?」

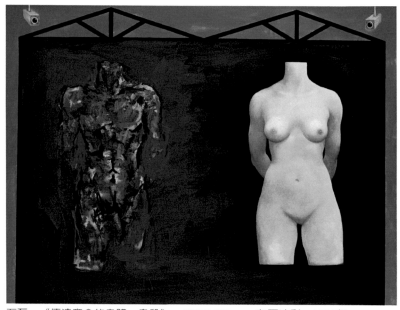

石磊，《傳達意念的身體－身段》，139×186cm，布面油彩，1996年

3 女方告白

從畫廊出來,坐在Jane的車裡。

Jane說。

「謝謝你。」

「謝我什麼?」

「買我朋友一張畫。」

「我買畫並不是捧場,而是真心喜歡。」

Jane沒有接話。

「那個畫廊老闆感覺不錯,很有藝術家的氣息?」

「我對他倒沒什麼印象,只記得英挺的模樣,是有錢人家的公子哥兒。」

「Athena很開朗熱情。」

「這叫物以類聚。但我跟她還是有很大的差異。」

我好奇的轉頭看Jane，很有興趣地想聽下去。

「她比較喜歡女生，我比較喜歡男孩。」

Jane不改直率的個性。

「然而我們今天卻有了交集。」

Jane熟練地開著車，自顧自地說下去。

「她很喜歡你。」

Jane瞄了我一眼。

「開玩笑的吧。」

我乾笑了幾聲，化解尷尬。

「我也喜歡你。」

Jane突然說。

我笑不出來了。

車子剛好停止，前面是紅燈。

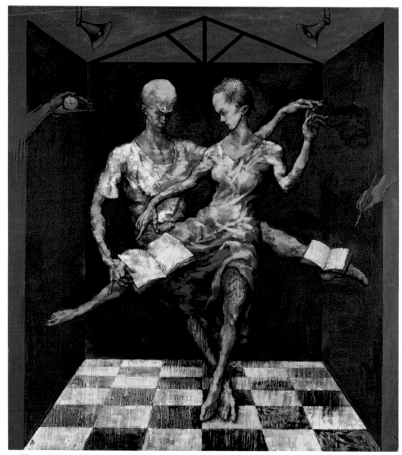

石磊，《論情愛》，180×160cm，布面油彩，1995年

4 停車借問

「我喜歡你……」

Jane繼續說：

「你是知道的。」

我竟然木訥起來。

「妳……妳……別……喜歡我……」

「妳可以……可以喜歡我，但是……不要愛上我。」

「我就是喜歡你，就要愛你。」

Jane發揮直率的個性：「為什麼不能愛上你？」

「因為……」

我找隨口找了個理由：

「我一直把妳當妹妹。」

「我也一直敬你是哥哥。」

Jane順勢說：

「一位心愛的哥哥。」

「這就對了。」

我以為達成共識⋯

「好妹妹。」

「可是妹妹想與哥哥在一起。」

Jane說的更直白。

「我們⋯⋯我們⋯⋯不就一直在一起嗎？」

我又結巴了⋯

「我們幾乎每天在一起，

一起工作、一起玩樂，大部份時間都在一起⋯⋯」

「你故意裝糊塗。」

Jane嘟起嘴巴⋯

「我要生氣了。」

我見狀，真有點慌⋯

「好妹妹別生氣，我賠罪。怎樣妳才不生氣？」

前面又是紅燈，暫時停車。

Jane轉過頭來，溫柔地說：

「你吻我。」

我開始冒汗，硬著頭皮說：

「我吻……吻額頭可以吧。」

「那不行，分明是敷衍我。」

Jane有趣地看著我的窘狀，故意說：

「要親嘴。」

Jane故意壓低聲道，嬌聲說：

「那要怎麼辦？」

我無所適從：

幸虧車子又動了，燈號轉為綠燈。

我不知如何是好。

Jane噗哧笑了出來：

「嚇著了吧。我開玩笑的啦。」

我噓了一口氣：

「好妹子，真淘氣，下回別這樣嚇我。」

Jane調侃地說：

「今晚怎麼對你的感覺好特別……」

我好奇的問：

「有什麼特別……」

Jane說：

「感覺和你特別親……」

我知道她又有驚人之語，故意不答。

Jane繼續說：

「像一對好姐妹。」

我吃驚的看著她。

Jane停車、轉頭、正視說：

「Boss，您家到了。」

「進來坐坐嗎？」

下車後，我禮貌性的邀請。

「改天吧。今晚怕情不自禁。晚安。」

說著，Jane很瀟灑地把車開走了。

留下路旁發怔的我。

石磊，《勸戒的文本-1》，160×180cm，布面油彩，1997年

5 睹物思人

「今天送畫過去方便嗎？」

Rafe來電。

掛上電話，我就在屋內來回走動。

Jane見著：

「有事嗎？」

我不好意思地回答。

「想找一處來掛畫。」

「掛Athena的畫嗎？」

Jane很熟悉她朋友的畫風⋯

「她的色彩很鮮豔，很野獸派。」

「我後來挑了一幅不單純是花的作品」

我解釋說⋯

「一幅花與女人。」

「花與女人？」

Jane從記憶中搜尋這幅畫。

「Rafe下午會送過來。」

我提到Rafe的來電。

「Athena也會過來嗎？」

Jane問。

「不清楚。你邀請她有空一起過來吧。」

我提議。

「她會很樂意。」

Jane笑著說：

「她一直吵著要來看你呢。」

「妳又來了!!」

我微微皺起雙眉。

下午送畫，果然Rafe與Athena一起過來。

Athena人未到，笑聲就遠遠傳來。

「怪不得妳喜歡上班。」

Athena給Jane一個擁抱：

「好棒的環境。」

大夥一陣寒暄。

「畫裱好了，您看掛哪裡好？」

Rafe問。

「這面牆不錯。」

Athena很熱心的建議。

「這面牆有什麼好？」

Jane故意反問。

「妳Boss一抬頭就可以看得到。」

Athena理由充分地答。

「睹物思人。」

Jane嘲笑說：

「看得到，就想得到。妳好有心機。」

「是呀！想得到。」

Athena洋洋得意：

「人就到了。」

我與Rafe笑看兩個女人的口舌戰爭。

「我們達成決議了。」

Jane轉身向我說。

「建議就掛這面牆。」

我爽快地應聲說：「好。」

畫被掛起，
一眼望去，
畫中兩位女子含情脈脈地與你對望。

石磊，《兩個女人》，60×80cm，布面油彩，2002年

6 對酒當歌

我作東，一起晚餐。

Jane提議一處餐廳，
有美麗的湖景，
入夜之後，就成為燭光晚宴。

「請問有訂位嗎？」
進門後，服務小姐問。

「沒有。」
Jane回答。

「今天滿座，有張桌子只能到八點。」
服務小姐抱歉地說。

Jane看了我一眼。

「可以。」我說。

Jane進一步要求說：

「位子可以安排靠湖邊嗎？」

服務小姐態度恭敬地回答：

「位置很好，可以看到湖景。」

坐下來，我問了一句：

「有沒有什麼忌諱不吃的？」

Rafe、Athena很客氣的說：

「都可以。」

Rafe忍不住又補充：

「少辣就行。」

我說：

「這家以海鮮為主。」

「今晚菜不辣。」

「喝白酒，還是威士忌？」

我再問。

Jane與Athena不約而同地看著Rafe。

Rafe知道眾人要他決定⋯⋯

「喝點威士忌好了。」

我是識人的，看Rafe屬於海歸人士，對酒應有特別的講究。

「喝單一純麥嗎？」

我問。

「我喜歡單一純麥，但國內不見得有。」

Rafe有點訝異，我也懂酒。

「私下我也喜歡單一純麥的威士忌，這裡只有一款麥卡倫。」

我看著酒單⋯⋯

「只是年份不夠，只有十二年的。」

「十二年，不錯了。」Rafe回說。

不久，上了酒。

「今晚以酒會友，大家盡興。」我率先舉杯。

Athena忍不住稱讚。

「哇！喝威士忌，好MAN呀！」

「這酒很烈，容易醉的。」Jane在桌底下，踢了Athena的腳一下。

「酒不醉人，人自醉。」我笑說。

「對酒當歌，人生幾何？」

Athena不讓鬚眉的說：

「敬大家一杯。」

Rafe也搬出成語：

「我也敬大家。」

「酒逢知己千杯少。」

「勸君更盡一杯酒。」

Jane還不忘勸大家多吃菜：

「乾了這杯，我們先停戰吧。」

有酒助興，當晚賓主盡歡。

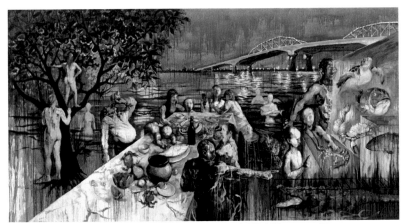

石磊，《夜珠江－生猛海鮮》，210×400cm，布面油彩，2007年

7 當代藝術

燭光搖曳。

眼前有點迷濛。

酒足飯飽之際，話語正酣。

「你從畫裡看到什麼？」

Athena帶點微醺的問我。

「看到色彩，我喜歡斑斕。」

我直說：

「也感受到炙熱的情感。」

「我看到的東西不太一樣。」

Jane插話說。

「妳看到什麼？」

Athena也想知道這位好友的觀感。

「我看到了情慾。」

Jane揮動雙手，故作誇張的直言：

「畫家熊熊燃燒的慾望。」

Rafe欲言又止。

「是女性的生殖器吧。」

以為Rafe想說：

我回想起那天在畫廊看花的情景，

Athena鼓勵Rafe說：

「你想說什麼？」

「當藝術家完成了作品之後，藝術品已經有了獨立的生命。

每位觀看的人看法不同，其實是反映自己的經驗，

至於是否是畫家的初衷，已經不是那麼重要了。」

Rafe竟然還能如此清醒的暢談藝術。

「藝術品經由觀眾的參與和解讀，

來完善作品的意義，是當代藝術很重要的一個觀點。」

Athena大表贊同地笑說：

「所以老闆的情感氾濫中，至於Jane……嘛……」

低聲附耳對Jane說：

「妳處於性饑渴。哈哈……」

Jane聞言大笑，作勢說：

「Athena，我要抱抱……」

嬉鬧間，

我忍不住問一句：

「Rafe，那你從畫裡看出什麼？」

Rafe抿了一口酒，仗著酒意坦承：

「生殖器官。那天說了嘛!!」

Athena笑聲響亮，總結說：

「我們這群人，果然都是性情中人。」

「錯!!」

我抗議說：

「我與各位不一樣。」

大夥聽了很好奇，停止了嬉笑。

「我是屬於『情』『性』中人。」

我繼續說：

「我是先有情，才談性；跟各位想先上床的心態不同。」

大夥聽了，紛紛改口：

「我們都是『情』『性』中人。」

笑聲不斷，一直到當晚八點方歇。

石磊，《傳達意念的身體－紛爭》，120×130cm，布面油彩，1996年

8 完美人體

我堅持用座車，請司機送大家回家。

Athena住的最近，首先到達她家。

「Jane，明天周日不上班，今晚住我家吧。」Athena邀請說。

「好呀，好久沒去檢查妳的住處了。」Jane就與Athena一起下車。

Athena的房子是一棟高層，門禁管理很嚴。

經過大門，繞過庭園，到達所住的那棟高樓。

每一個樓層只有兩戶，由一座電梯服務。

「現在的鄰居是個老外，可惜太老。」

Athena邊說邊開門進屋：

「我平常大部分時間在工作室，這裡由阿姨每天打掃。」

果然很乾淨，藝術家的房子難得這麼整潔。

「妳好久沒來，我做了局部的更動。」

Athena帶Jane逛了一圈。

「我把最大的房間，改成工作室，方便趕作品。」

Athena介紹說：

「我們在工作室好了，我先泡壺茶。」

房間真的很大，一面牆是裝滿書的書架，有張雕花的書桌就在書架前，上面擱著一台筆電。

兩張美式的皮沙發，可以讓人舒服的癱坐下來。

今天很盡興，喝了不少。

雖說酒量都不錯，

但威士忌不常喝，

又喝的急，

Jane已經微醺。

酒喝到這種狀態最好，

醉與不醉之間，

仍有意識，

但很自由、很輕鬆，

有種靈魂要從軀體解放出來的感覺。

「台灣凍頂烏龍茶，朋友送的。」

Athena倒完茶，

也癱坐下來：

「茶很清香，可以解酒。」

「最近忙嗎？」

Jane看著架上一張未完成的人體。

「下個月有個邀請展，在趕作品。」

Athena隨意說著：

「想畫一系列的人體。」

「架上的模特兒很眼熟呀。」

Jane看著豐腴有型的人體說。

「我的自畫像啦！身材還不錯吧。」

Athena驕傲地說。

「嗯，可以算第二名。」

Jane故意用認真地口吻說。

「我排第二？」

Athena很不服氣⋯

「哪來的第一？」

「哈哈，睜眼看看，眼前的絕世美女。」

Jane臉不紅、氣不喘地說。

還故意伸展身軀，做出「奧林匹亞」人體畫，那付撩人的姿勢。

Athena也不爭辯，認真打量起Jane來。

果然是個美人，以東方人而言，難得的黃金比例身材，手腕與指頭很精細，腳踝與腳趾很性感，身子更是玲瓏有致。

不禁讚歎⋯

「Jane，以前只覺得妳還不錯，但現在仔細看了，妳真的很美。」

Athena說著，

不禁瞇起眼睛，

用藝術家的眼光揣量著：

「讓我畫你吧。」

Jane酒氣沖天，爽快的回答：

「畫吧。」

Athena馬上從座位一躍而起，

換上一張全新的畫布，拿起畫筆對著Jane說：

「把衣服脫了。」

Jane猶豫一下：

「得脫衣服嗎？」

Athena開玩笑說：

「難道要我示範不成。」

說著，

毫不猶豫地將身上衣服全部解開、脫盡。

Jane看著眼前美麗的裸體，

忍不住讚歎：

「Athena，妳真美，比畫面還美。」

Athena催促地說：

「快脫吧，

我要下筆了。」

Jane在這種情境下，知道無法迴避，

趁著幾分酒膽，鼓起勇氣，褪盡衣裳。

「哇！Jane真美，妳果然是第一。」

Athena發出驚歎，

手沒閒著，
快速地揮動畫筆。

畫家很認真地作畫，
一個美人在畫另一個美人，
兩尊令人驚豔的人體，
成就世間難得的一幅美麗畫面。

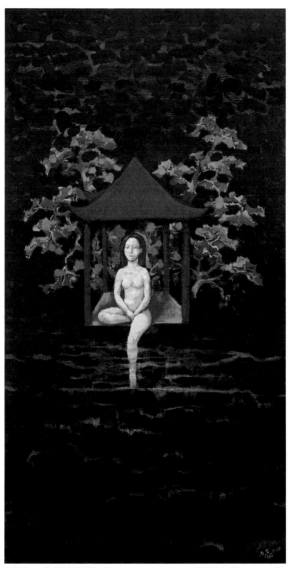

石磊，《水調歌頭-2》，150×80cm，布面油彩，2010年

9 不愛江山

Jane一覺醒來，發現身上蓋著薄被。

隱約想起昨晚的情景，不禁啞然失笑，隨手用被子裹住身子。

「還光著身子呢。」

「醒了。」

Athena擦著手：「妳睡得很熟，沒敢叫妳。」

Jane忍住不想看成品。

「畫好了嗎？」

「畫了兩張。」

Athena打了個哈欠：「一張送妳。」

「嗯，很棒。我喜歡。」

Jane很高興地說：「妳一夜沒睡？」

「先陪妳吃早餐，待會兒再休息一下。」

Athena明顯露出倦容：

「早餐我準備好了。」

席間，Jane問：

「妳常熬夜？」

Athena答：

「藝術是屬於感性的工作，
往往靈感一來，就會忘我地投入。」

Jane又問。

「還不想嫁人？」

Athena回說：

「Rafe熱烈追求中，但我不想嫁入豪門。」

Jane笑道：「妳真傻，一般人恨不得有富二代少爺的追求。」

Athena淒然一笑：

「Rafe和我在美國一次展覽會上認識，

知道我不喜歡他顯赫的家世，回國後就開了這家畫廊。」

Jane感動地說：

「不愛江山愛美人的好男人，妳還不動心？」

Athena面露猶豫：

「我也不知道……」

故意調轉話題，打趣說：

「妳不會懷疑我的性向吧。」

Jane大笑：

「經過昨晚，美色當前，妳沒起色心，就知道妳對女人沒興趣。」

Athena：

「昨晚工作忙嘛，此刻獸性大發……」

說完，作勢要撲過來。

Jane狂笑，假裝驚呼⋯

「救命呀，有個女色鬼。」

兩人嬉鬧著。

「暫停。我還有個問題。」

Jane笑不攏嘴，舉手發問⋯

「妳平時在家，都光著身體嗎？」

Athena這才意識到自己沒穿衣服，

笑答⋯

「還不是為了配合妳⋯⋯」

兩人又是一陣的嬉鬧，

一對可以坦誠相待的好朋友。

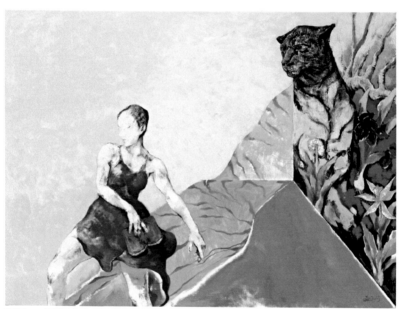

石磊，《影子的影子-2》，110×150cm，布面油彩，2013年

10 宿命論者

車子開到畫廊門口。

「進來喝杯咖啡吧。」

Rafe邀請說：「時間還早。」

我就說：「好。」

現在回家還真有點早，

這頓飯八點就結束了，

跟著下車。

Rafe進門後，

把全部的燈打開：

「接下來的檔期是畫廊的收藏展。

今晚是貴賓之夜，專門為你先單獨開展。」

Rafe引導我先在大廳的沙發坐下來，問：

「喝咖啡或茶？」

「喝茶吧。」

我簡單回答。

「嚐嚐這味道？」

一會兒功夫，Rafe就泡好茶。

「大吉嶺。」

這是我喜歡的茶，很熟悉這個味道。

「Boss不懂酒，也懂茶。」

Rafe稱讚說。

「杯具也很漂亮，是骨瓷的吧。」

我仔細端詳杯子⋯

「英國產的。」

「你又對了，英國Wedgwood的瓷器。」

Rafe很佩服。

「這是我的專業，呵呵……」

我也不謙虛地說：

「接下來，參觀你的專業吧。」

Rafe帶我開始看畫。

「場地有限，只能展出一部分。」

「這些都是你的藏畫嗎？」

我看著畫作說。

「關注中國藝術十多年了，已經有數百件的藏品。」

Rafe解釋道：

「我喜歡收藏美術史料及早期大展的作品。」

「美術史料？」

我有點不解。

「比如這幅就是中國現代美術全集刊登的作品。」

Rafe站在一幅名為「火・阿房宮」的作品前：

「這幅畫有點傳奇。」

我津津有味的聽著。

「它的底層還有一幅畫。」

Rafe談得起勁：

「一幅還沒有起火燃燒的阿房宮。畫家在原來作品參加大展過後，不經意的又修改畫，竟然就在畫面把阿房宮燒了。看來阿房宮注定是要被燒掉的，這它是千古不變的宿命。」

我聽了也嘖嘖稱奇：

「你相信『命運』嗎？」

「我信。」

Rafe表情堅定地說：

「我相信：

盡人事、聽天命。」

「我也是個樂觀的宿命者。」

我點頭附和說：

「謀事在人，

成事在天。」

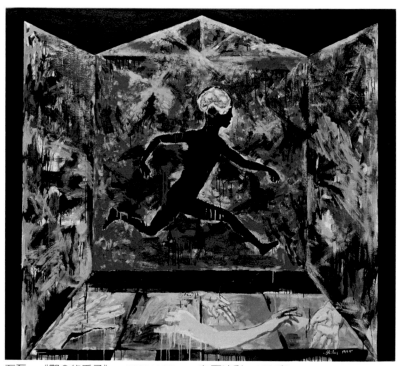

石磊，《觀念的房子》，135×155cm，布面油彩，1996年

11 獎落吾家

Rafe來電⋯

約晚上吃飯。

「請Jane也一起過來吧。Athena也會參加。」Rafe在電話中說。

「Jane，晚上一起吃飯。」

我打了內線電話：

「Rafe邀請的。」

原本有個約會，

Jane自然是推掉了。

「好的，出發前喊我一聲。」

Jane永遠以我的事情優先。

四個人見面，特別的熱絡，
像是熟識多年的朋友。

Rafe點過菜，
也自帶了一瓶酒，
麥卡倫MACALLAN二十五年。

「祝賀Athena獲得大獎。」
Rafe很高興的說：

「今晚一定要喝酒。」

Athena也開心的說：
「我要謝謝Jane。」

「謝我什麼？」
Jane分享喜悅，卻不解的問：

Athena卻是附耳給Jane悄悄話：
「謝謝妳三點全露的演出，那張畫得獎了。」

Jane聽了很高興：

「真的嗎？恭喜妳。」

Rafe忍不住抱怨說：

「當眾講悄悄話很不禮貌的。」

我也在一旁附和。

Athena就說：

「也對，好東西要與好朋友分享！請各位欣賞我的得獎作品。」

拿出相機，裡頭有那件作品的照片。

Rafe及Jane都已經看過原畫，主要是讓我看。

「真的好漂亮呀！模特兒很面熟。」

我讚歎地說：

「Jane，妳好像畫中人。」

Athena大笑：

「好眼力，就是Jane。」

Jane裝出無辜地說：

「還不是上回醉酒後，失身的作品。」

眾人大笑，

又是一個好友歡聚，美好的夜晚。

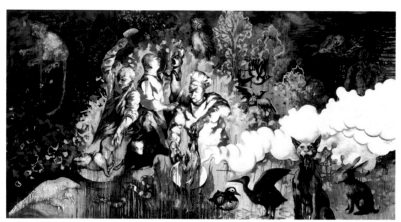

石磊，《夜珠江－飛禽走獸》，210×400cm，布面油彩，2007年

12 執子之手

這次喝完酒，我還是堅持用座車送大家回家。

這回由Rafe護送她上樓。

依然是Athena的家先到，

下車前，

Jane笑著對Rafe說：

「小心今晚別失身呀！」

Athena則大笑說：

「會有另一幅佳作誕生。」

說著，

對我瞄了一眼：

「其實我最想畫的是妳的Boss。」

Jane搶答：

「妳放過他吧。」

大夥在笑聲中，揮手道別。

接著，

自然是送Jane回去。

快到家的時候，

Jane要求下車，

「我想走一走。」

我跟著下車，

「陪妳走一段。」

Jane沒有拒絕，

沒走幾步，就主動挽起我的手臂。

早春，

夜裡還是一股清寒。

「冷嗎？」

我溫柔地問。

「不冷。」

Jane心頭熱熱的。

兩個人走的很慢，

Jane很希望這條馬路沒有盡頭。

Jane故意多繞了一圈，

多走了一大段。

「累了嗎？」

我問。

「不累。」

Jane甜甜的回答。

繼續地往前走。

終於，到家了。

Jane自然地邀請：「進去嗎？這陣子父母出國不在。」

我隨口婉拒：「改天吧。」

Jane調皮的說：「怕失身？」

我大笑回答：「對。」

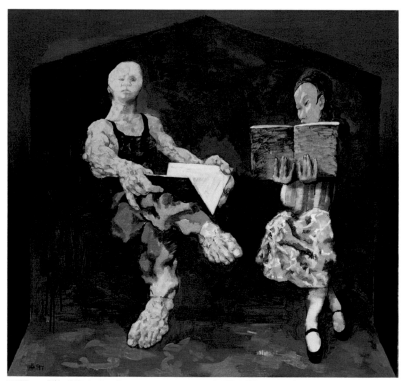

石磊，《勸戒的文本-2》，120×130cm，布面油彩，1997年

13 黃金比例

Athena進門後說：

「先到工作室看作品吧。」

滿屋的人體畫。

Rafe說：

「這陣子好用功呀。」

「最近有Fu，很順手。」

Athena隨口問：

「喝茶還是咖啡？」

「Espresso!」

Rafe此刻需要一杯濃咖啡來提神。

過一會兒，

Athena端了兩杯咖啡進來。

「我給你Double。」

她知道Rafe的咖啡，習慣需要雙杯份量。

「畫的很鬆，色彩感很好，最主要是有妳的風格。」

Rafe讚美說。

「讓我為你畫一張吧。」

Athena正經地說。

「Jane剛才還提醒今夜不能失身。哈哈……」

Rafe故意提高笑聲。

「如果我要求呢？」

Athena緊迫盯人的問。

「妳知道我不會拒絕。」

Rafe感性的說：

「我一向支持妳。」

「你真的對我很好。」

Athena低聲地回答：

「知道為什麼刻意與你保持距離嗎？」

Rafe深情地聆聽著。

「因為你太好了。」

Athena想著一直以來Rafe的好，感慨地說：

「你外表好、學歷好、家境又太好……」

忍不住搖了搖頭說：

「你近乎完美的好，讓我沒有安全感。」

Rafe聽了反而安慰說：

「好了，別感傷了，我們工作吧。」

接著，

慢慢地寬衣解帶，褪盡身上衣物。

「太美了。」

Athena讚歎地說：

「我彷彿看到了達文西那位完美人身比例的維特魯威人。」

這一夜，

Athena又完成了幾幅佳作。

Rafe全程陪同，未曾闔眼。

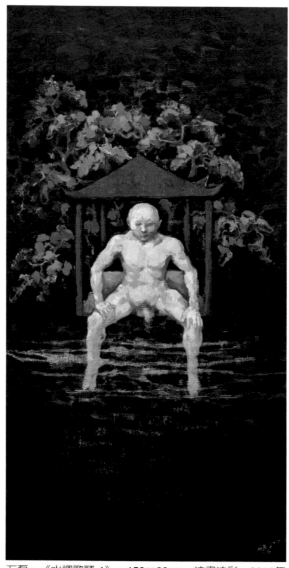

石磊，《水調歌頭-1》，150×80cm，油畫油彩，2010年

14 金融危機

國際金融危機，主要的影響是大眾的信心。

各行各業都受到波及，

衝擊最大的行業是藝術市場。

畫廊業者常常自嘲，

這一行：

興於百業之後，衰於百業之前。

各行各業興盛繁榮之後，有了閒錢才會考慮買畫，

但只要是經濟下滑，收入減少，

首先要節約的就是藝術品的支出。

Rafe的畫廊，也出現經營的困境。

當初從美國回來，

不顧父母的反對，堅持要發揮所長，

在798地區開了這間畫廊。

798是北京著名的藝術區，

它的崛起充滿傳奇，它的聲譽已經享譽國際。

這個原來屬於廢棄工廠的一片荒廢地，

由於早期藝術家的進駐，

意外發展成中國最具特色的藝術區。

但近年來由於發展快速、人潮聚集，

租金大幅上揚，

導致藝術家無法承受而紛紛退出，

取而代之的是畫廊、餐廳、精品、服飾等商業性店鋪。

這一波的國際金融風暴，讓許多畫廊受到波及，

暫停活動的很多，乾脆歇業的也不少。

Rafe的畫廊也面臨存廢的難題，

而來自家族要求傳承的壓力，逼得他必須有所抉擇。

Rafe給我打電話說。

「經營上您是高手，想請教您的意見。」

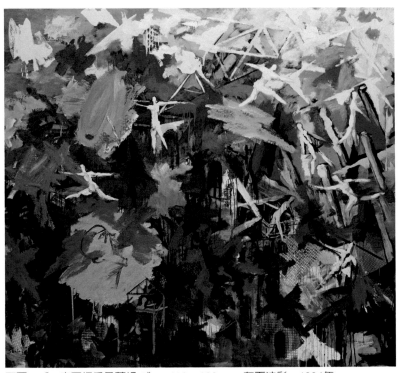

石磊，《一定要把房子蓋好-3》，180×160cm，布面油彩，1994年

15 網路藝術

好友來訪，我自然熱情接待。

「不見外的話，也請Jane過來聽聽。」我說。

「好呀。Jane人際關係好，可以幫忙出出主意。」Rafe同樣喜歡這位直爽幹練的女孩。

我給Jane打了內線電話。

Jane隨即就過來，看到客人招呼說：

「嗨！Rafe，稀客。Athena沒來？」

「這件事，不想讓她操心。」Rafe說。

「發生了什麼事？」

Jane關心地問。

「我想把畫廊結束了。」

Rafe直言：

「景氣不好，租金太高，畫廊一直不賺錢。

另外，家族壓力很大，父母要求回去接掌事業。」

「看來這次你無法再逃避。」

Jane理解地說。

「只可惜了你那批藏畫……」

我看過Rafe的收藏展，印象深刻。

「如果你有用處，拿去用吧。」

Rafe爽快地說。

「我突然有個想法，雙方可以合作。」

我說。

Rafe感興趣地說：

「願聞其詳。」

「我們的連鎖系統，可以掛你的藏畫。」

我說：

「但不必用真跡。」

「這是很好的主意。」

Rafe聽了，馬上有所領會：

「美術館？」

Rafe不是很明白：

「不妨成立一家美術館。」

我進一步說：

「對。成立網路美術館。將藏品掛上去……」

我進一步解釋道：

網路的發展無遠弗屆，

這個虛擬世界正在快速壯大之中，

它不僅逐漸在改變人們的生活方式，

也提供另外一個無窮的商機。

「網路藝術，是目前新興的藝術流派。」

Rafe恍然大悟：「我怎麼沒想過利用網路來經營？」

不禁說：「網路美術館，很吸引人。」

我進一步說：

「網路美術館雖然是虛擬的，

但連鎖店卻是實體的，

虛實結合，可以發揮更大的力量。」

Rafe聽了很興奮：

「這一下子，等於擁有了上百座展廳，能夠更有效地來推廣藝術。」

我笑說：

「日本村上隆與ＬＶ精品的跨業合作很成功，

連鎖店與藝術的異業結合，也一定會很有前景。」

「您真是叫人佩服，怪不得Athena、Jane都喜歡你。」

Rafe以欽佩我的口吻，請教說：

「能否再多聊聊美術館⋯⋯」

我看了一眼Jane，打趣回答：

「就叫Jane Museum，讓Jane來負責這個項目。」

Rafe很高興地說：

「我舉雙手贊成。」

Jane驚喜我的提議：

「都命名為Jane美術館了，我能不接嗎？」

眾人大樂。

珍・美術館於是成立。

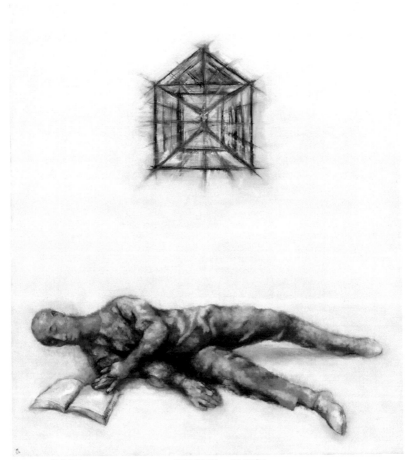

石磊，《構想》，180×160cm，布面油彩，2002年

16 築夢宣言

Jane
謝謝妳這些年來無怨無悔的陪伴
放縱我的任性
支持我的決定

Jane
在我最困難的時刻
妳的精神
深深鼓舞著我

Jane
眼前會有一陣子的灰暗
但是
暗夜過後
黎明就會來臨

Jane

妳是旭日

即將束升

絢爛的朝霞

將帶來美麗的天空

Jane

讓我們揮別過去

攜手築夢於將來

擁抱妳

Jane

擁抱

珍・美術館

在未來充滿希望的路上。

我的這段文字，

出現在

珍・美術館的各種文宣上。

Jane很感動,

對自己說:

「我明白這份情意。」

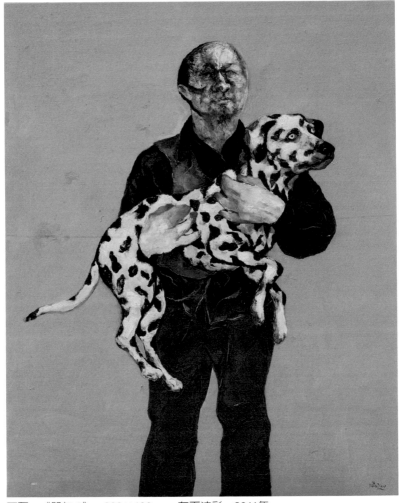

石磊，《朋友-3》，220×180cm，布面油彩，2011年

17 虛實相間

當藝術與連鎖店結合，
果然多彩多姿。
結合美術館的文化創意，
企業整體內涵更加豐富。

現在進入連鎖店，
同時享受一頓藝術的饗宴。
因為舉凡店內的掛畫、器皿、商品、包裝……，
都非常的藝術。

美術館定期舉辦藝術巡迴展，
展廳就安排在各處的連鎖店。

Jane熟悉網路，
有自己的部落格，
並深受網友的喜愛。

Jane也喜歡藝術，

最好的朋友就是搞藝術的，

耳濡目染成為鑑賞家。

Jane本身就是件完美的藝術品，

以她為形象的人體畫作，

頻頻得獎。

珍・美術館在Jane的主持下，

生氣蓬勃，名聲響亮。

好友Athena打來電話：

「Jane館長在嗎？」

「妹妹在。」

Jane笑答：

「姐姐有何吩咐？」

Athena故意抱怨：

「現在Rafe整天誇妳。」

Jane故意說：

「話裡有味道，有酸味!!呵呵。」

Athena卻不以為意：

「有事請妳幫忙。」

Jane打趣地問：

「不會要我再失身一次吧？」

Athena卻一派正經的回答：

「願意失身最好。」

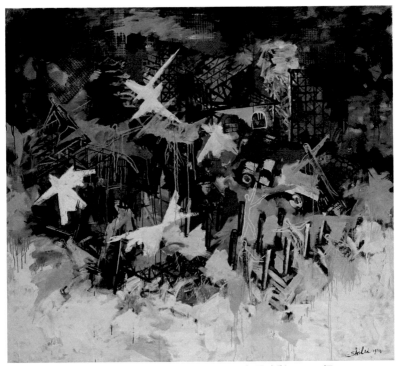

石磊，《一定要把房子蓋好-5》，180×160cm，布面油彩，1994年

18 豪門柽梏

好姐妹約一起吃飯。

這是一家古色古香的餐廳。

位於一棟大樓的高層內，

如果不是熟客帶路，

根本走不進來。

全部是老傢俱，

連包廂的門板都是老東西。

Athena說。

「這裡適合喝茶、吃飯、聊天。」

「妳很厲害，老是能找到一些很獨特的餐廳。」

Jane飯後問：

「什麼事，找我這麼急？」

Athena淡淡地說：

「我要走了。」

Jane感到驚訝：

「去哪裡？」

Athena淡淡地回答：

「去美國，不會再回來。」

Jane關切地問：

「Rafe知道嗎？」

Athena語帶有點憂傷：

「就是不想讓他知道。」

Jane代Rafe不平：

「怎麼可以這樣？他對妳這麼好。」

Athena清楚地回說：

「就是因為他太好了，我沒安全感。」

Jane勸說：

「不要耍帥，這麼好的人別錯過！」

Athena低頭不語。

Jane苦口婆心地說：

「留下來吧。找他好好談。」

「我想的很清楚了，

我是個自主意識很強的藝術家，

經常會有驚世駭俗之舉，

我希望一直保有這份自由。」

Athena如同發表自己的人生宣言，態度堅決地說：

「別人眼中的榮華富貴，

對我如同令人窒息的牢籠，

豪門生活不是我要的。

這幾天就走。」

換Jane不說話了，愣在那裡。

Athena懇求地說：

「好姐妹，幫個忙，我走後，多陪陪他。」

Jane露出奇怪的表情：

「這個重任，我擔不起。」

Athena最後說：

「當朋友之間的關心就行，不祈求要妳失身。」

「去。這個時候還不正經。」

Jane知道Athena心意已決，對於這個女性主義的實踐者，多說無益。

兩天後，

Athena去了美國。

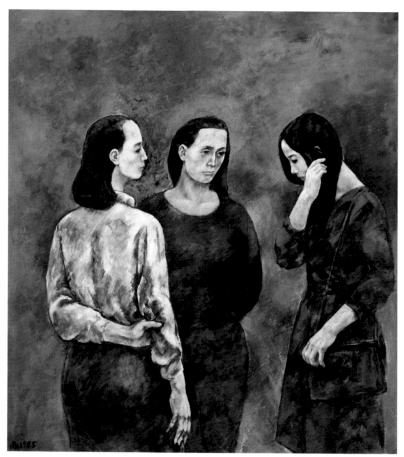

石磊，《生活伊始》，138×125cm，布面油彩，1985年

19 希望未來

在機場發給Rafe一封簡訊：
Athena離開了，

這次我真的要離開。

我的愛。

再見，

自己希望的未來。

我要走自己的路。

單純的理由：

為一個

從現在。

遺忘我，

也不必懂。

妳不會懂，

Rafe收到簡訊後，急忙地回撥電話，但是對方已經關機。

Rafe不管Athena能否看到回覆的簡訊，他堅定地寫下承諾：

讓時間證明：

我的愛，

等候妳在未來。

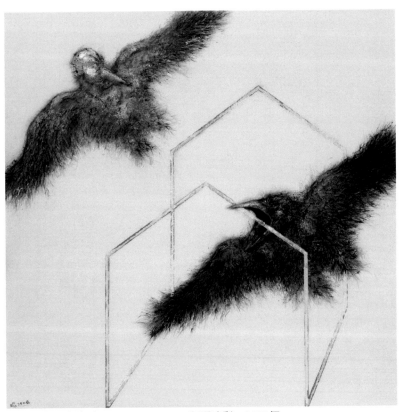

石磊，《飛系列-3》，120×130cm，布面油彩，2008年

20 情愛天空

那一年的花季，
我們再也回不去。

我的愛一直很安靜、很無私，
喜歡在一旁觀看著、私語著，
獨享一份關愛的幸福。

起風的時候，
滿懷心事待說；
說說記憶已然褪色，
說說莫再痴心守候。

如是我聞：
煩惱深無底，生死海無邊；

夕陽正好：
期許自己、揮別過往，
舞動羽翼、振翅高飛，
不許再回頭。
自由的天空，
有愛在未來。

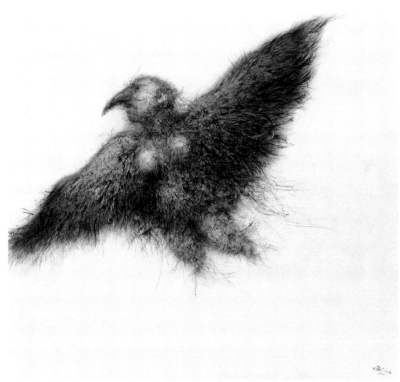

石磊，《飛呀飛》，120×130cm，布面油彩，2006年

二、愛情現在式：棲身何處

想要開口　說　愛你
卻是　身不由己

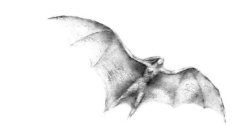

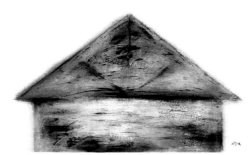

石磊，《棲身何處-2》，160×110cm，布面油畫，2004年

1 如夢的琴聲

「夢的開始，
是琴聲。」

阿宏循聲走來，
看到一個美麗的背影，
他是被琴聲吸引過來的。

春天是個感冒天，
早晚溫差大，
習慣裸睡的阿宏，
在幾天的奔波演唱之後，
終於累垮，
鼻涕流個不停，嗓聲也啞了，強迫休假、看診。

這家醫院十分現代化，
中庭竟然有鋼琴演奏。

打聽之下，都是義務性質，演奏者自願性的來彈奏給病患聽。

出於好奇，聽了一會兒，佩服演奏者的琴藝高超。

「有水平。」

阿宏心理稱讚著，不自主地，再度把帽沿拉低，口罩與太陽眼鏡遮去整個臉孔。

一曲奏完，忍不住鼓起掌來。

女孩回過頭來，點頭微笑。

剎那間，阿宏的心，被小鹿猛然撞擊了一下。

回過頭，
交待助理，
設法與彈琴女孩取得聯繫。

「我是阿宏的助理，他想見妳。」
助理起身，走近女孩說。

微笑地隨口說：
「想見我，下週同一時間再來吧。」
說完，起身離去。

「阿宏？」
女孩，壓根沒想到是當紅歌星阿宏，

阿宏助理聽完，整個人呆住了，
第一次被拒絕，
還來不及接話。

「如何？」
阿宏忍不住地問。

「她約你下週同一時間見面。」

助理沒好氣地回答。

「我們下週再來。」

阿宏心氣倒好。

「老闆，週六我們得飛上海了。」

助理提醒。

「我得安心靜養幾天，哪兒也不去。」

阿宏難得要求休息。

「呵呵，挺好。」

助理心領神會，順從地笑笑說：

「我再去預約一下，就約下週。」

「真來看病？」

阿宏沒好氣地問。

「我幫你再到大廳訂個座。」助理逗趣地答。

「去！最好要個貴賓席。」阿宏笑罵著，還附帶乾咳了兩聲。

石磊，《小小地球-3》，200×150cm，布面油彩，2008年

2 赴會

放鬆休息了幾天，精神大好，已經不見病容。

助理開心地說：

「老闆，今天氣色很好耶。」

「感冒應該完全好了。」

阿宏好像要趕赴一項重要的約會。

「出發吧！」

助理故意問。

「上哪兒？」

「你討打！醫院呀！」

阿宏與助理打鬧慣了，邊說著，邊要出拳。

「是。看精神科去。」助理自顧自地竊笑著。

刻意比原來的時間提早大半小時來到醫院。

還未進入大廳，遠遠傳來琴聲。

依舊是那麼令人盪氣迴腸。

緊身T恤，搭配牛仔褲。

披肩的長髮，

今天一身帥氣，

美麗的女孩，

阿宏刻意站在一個可以欣賞琴藝的角度，

看著女孩纖細的手指，在琴鍵上輕盈地跳動著，

任憑動人的樂音流瀉一地。

阿宏聽得渾然忘我，

直到音樂停止，

彷彿大夢初醒。

女孩站起身來準備離去，
阿宏趕緊走向前去。

「嗨！妳好。」
阿宏打了聲招呼，同時慢慢卸下口罩與眼鏡。

「你是……」
女孩一見，驚得說不出話來。

「是阿宏。」
一旁眼尖的護士忍不住叫喊出聲。

「阿宏來了。」
醫院頓時大亂，人群很快圍攏過來。

石磊，《中東花園》，100×150cm，布面油彩，2006年

二、愛情現在式：棲身何處

3 醫院的演奏會

突然有人高喊：

「請阿宏演奏一曲。」

全場停止騷動，熱烈鼓起掌來，

不約而同地高喊：

「奏一曲。奏一曲。」

阿宏靦腆的向群眾揮手致意，

緩緩地走向鋼琴，

經過女孩時，

低聲對她說：

「等我。」

當他在鋼琴前坐下，

鼓噪聲漸漸平息下來。

琴聲再度響起，
輕快、流暢，
像愛神在耳邊舞動。

眾人如沐春風，
聽了如癡如醉，
知道春天來了。

一曲演奏完畢，
全場爆出熱烈的掌聲。

助理早已做好離去的準備，
在醫院保安的協助下，
從人牆中快速逃離。

慌亂中，
阿宏拉起女孩的手：「一起走。」

擠上車，阿宏才對女孩說：「對不起。」

手，卻遲遲沒有鬆開。

石磊，《秀》，110×80cm，布面油彩，1986年

4 彈「情」

到達錄音室。

已經擺好兩座鋼琴。

「我們先彈會兒琴。」

說著，

阿宏打開琴蓋，彈了起來。

女孩聽了，

也不見外，

坐上另一架鋼琴，

馬上跟著也彈了起來。

如同事前經過排練一般，

上演一場合作無間的雙人演奏。

在場全是玩音樂的好手，
聽了無不嘖嘖稱奇。

一曲罷了，
換女孩起音，
音符由慢而快，
到最後竟然有來不及聽的速度，
就在這時琴聲曳然靜止。

阿宏頷首微笑，
馬上接續下去，
同樣的旋律，
不同的曲調，
卻是由快而緩，
疾疾如追趕，
緩緩訴衷情。

一曲未了，
女孩及時加了進來，

雙琴和鳴，

宛如天籟。

曲終，

兩方四目對望，

惺惺相惜，含情脈脈，相顧微笑。

眾人忍不住爆出掌聲。

掌聲方歇，

助理大叫一聲：

「糟了！」

眾目睽睽之下，

助理吶吶地說：

「忘了錄音了。」

石磊，《傳播與記載》，125×200cm，布面油彩，1994年

5 情歌

眾人很知趣的陸續退出錄音室。

密室裡，一時間安靜的出奇。

本不多話的阿宏打破沉默說：

「你的琴，彈得真好。」

女孩微笑不語。

「你的琴聲讓人著迷。」

阿宏像自白似的說：

「敲開了我的心房。」

如同也打開了「省話一哥」的話匣子，

阿宏接著又說：

「那天回來，忍不住寫了一首歌。」

沒等女孩回話，
鋼琴聲又響起，
對著麥克風，
阿宏深情款款的開唱：

　　總　不想　　讓情感　　如柳絮般的紛飛

　　總　不要　　讓心湖　　因堵塞而日益枯竭

　　但　　溫柔的你

　　請　　告訴我

　　柳絮　　如何才不亂飛

　　心湖　　氾濫到何時方歇

　　總不想　　讓天空　　如暗夜般的黝黑

　　總不要　　讓容顏　　因寂寞而日漸憔悴

　　但　　多情的你

　　請　　告訴我

　　星光　　如何點亮黑夜

　　真愛　　從此可以託付誰

歌聲方歇，女孩終於開口：

「找我有事？」

阿宏以熱切的口吻說：

「下週有一場商演，能幫忙鋼琴伴奏嗎？」

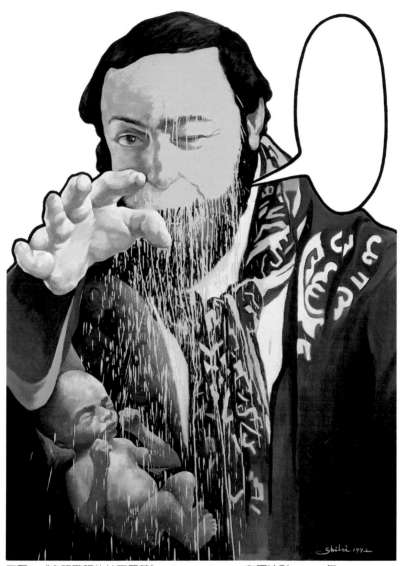

石磊，《忘記歌詞的帕瓦羅蒂》，200×150cm，布面油彩，1992年

6 說服

「不行。」

女孩斷然回絕。

「為什麼?」

阿宏有點訝異。

「時間無法配合。」

女孩道出原因。

「你有工作?」

阿宏想進一步瞭解。

「工作很忙。」

女孩據實回答。

「時間是禮拜天,公司應該是休假日。」

阿宏殷切地邀約。

「禮拜天？恐怕不行，那天剛好有事。」

女孩委婉地拒絕了。

「對方是家知名的連鎖企業。」

阿宏很誠懇的說：

「請個假吧，幫我一次。」

「難道是『入夢園』!?」

女孩提高了聲調，啞然失笑。

「入夢園」是深得女性客人喜愛的連鎖茶藝舘，根據統計：來客中女性占百分之七十以上，而經常是女性客人帶男性友人來店的。

「就是那家，妳聽過吧。」

阿宏覺得亮出公司名號有助於說服。

「我是……我……超愛的。」

女孩欲言又止，臨時轉了話題。

「那麼我們說定了。」

阿宏急需對方承諾。

「好吧。」

女孩勉為其難的答應：「我盡力而為吧。」

阿宏像個大男孩似地開心地說：

「太好了。」

「對了，忘了問妳的名字？」

阿宏故作輕鬆的問。

「你可以喊我Ann。」

女孩大方地說。

「Ann，您好。我是阿宏，來自台灣，是個歌手，很高興認識您。」

阿宏故作正經的自我介紹，說罷，鄭重地伸出手來。

這個舉動把Ann逗樂了，也學起他來，一面握手，一面以正式的口吻說：

「您好，我是Ann，來自北京，是入夢園的店務部經理，歡迎您參加入夢園中央工廠的剪綵活動。」

換阿宏驚得說不出話來，

此舉反而讓Ann開懷大笑。

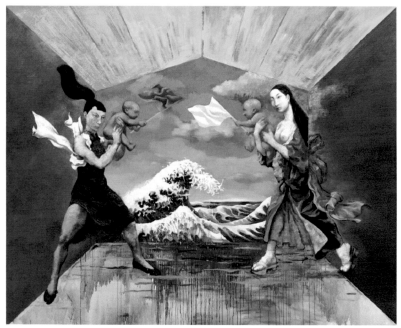

石磊，《北京·東京-1》，208×260cm，布面油彩，2006年

7 剪綵

「入夢園」的中央工廠順利剪綵了，台上的節目熱鬧的進行著。

阿宏演唱完，在熱烈的掌聲中下台。

「你的表演很精彩。」

Ann邊稱讚，邊介紹：

「這是我的兩位主管，Boss，還有執行長。」

「您好。」

阿宏很客氣的打招呼，不忘記誇獎Ann……

「Ann好優秀，琴彈的真好。」

Boss附和著：

「她多才多藝，不可多得的人才。」

執行長也笑說：

「喜歡Ann的粉絲又加一位了。」

Ann連連謙稱不敢當，微笑蕩漾在美麗的臉龐。

留意市場流行訊息的執行長由衷地讚美著。

「流行音樂以阿宏為分水嶺，之前的流行歌曲，明顯跟現在阿宏的曲風有很鮮明的差異。」

執行長對阿宏笑說：

「我卻是阿宏的粉絲。」

「執行長提議找你拍廣告片呢。」

Ann一旁幫腔說。

「請多幫忙。」

執行長誠懇地說。

「我很榮幸。」

阿宏說：「只有一個附加要求，就是Ann也得上。」

Ann在一旁，聽了直搖頭：

「不行，我不行。」

反倒是Boss肯定這個提議：

「Ann本來就是公司的發言人，形象良好，由她加入廣告片，再合適不過了。」

Ann聽到Boss也表示贊成，便不作聲，當成默認了。

「接下來廣告片還得麻煩Ann負責。」

執行長樂見這件事情成了，

「太好了。」

Ann眼看事情無法推辭，面有難色的說：

「報告兩位領導，拍片我沒問題，但恐怕家中二老不會答應。」

阿宏聽了，立刻自告奮勇的說：

「我負責來說服。」

Ann爽朗的個性回說：

「幹嘛讓你出面。」

阿宏一時語塞，隨即結巴的回覆：

「因為是我提出來的呀。」

Boss與執行長在一旁有趣地看著，都看出了端倪。

Boss再次開口說：

「那就麻煩阿宏出馬跑一趟了。」

Ann雖不言語，但眼神狠狠地瞪了Boss一眼，好像說：

「你怎麼瞎撮合!!」

執行長適時地打了圓場：

「對了，我們是同鄉，我也來自台灣，來北京記得找我。」

說著，遞出了名片。

阿宏說：

「好。」

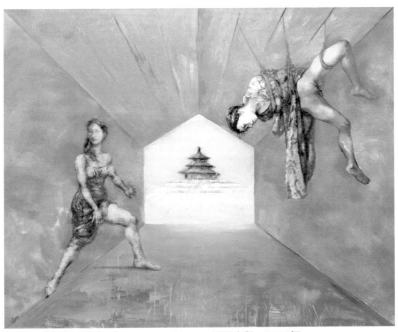

石磊，《北京‧東京-3》，208×260cm，布面油彩，2006年

8 遊說

阿宏堅持要送Ann回家。

「妳怎麼會在醫院演奏?」阿宏試圖打破沉默。

「我在美國留學時,假日就到教會彈琴給老人聽;回國後,利用假日到醫院當義工,主要是為病患彈琴。」Ann隨意的回答。

「為病患彈琴。」

阿宏若有所悟,更加讚賞地說:

「音樂的確是心靈的妙藥,Ann妳真的很好。」

Ann卻似乎心事重重,突然說:

「要不要我先向家裡說說,你改天再來?」

「妳說的話,成功的機率如何?」

阿宏問。

「幾乎是零。」

Ann據實回答。

阿宏態度異常的堅決。

「那還是我來說吧。」

「我先打個電話。」

Ann說著，就撥了通電話，告訴家裡要帶朋友回來。

……

Ann急於否認，看了阿宏一眼，匆匆掛上電話。

「不是男朋友啦！見面你就知道。先掛了。」

阿宏隨口問。

「妳媽媽？」

Ann點點頭，急於想否認什麼……

「就喜歡瞎猜。」

阿宏好奇地問：

「猜什麼？」

Ann語帶羞怯的說：

「待會兒，你可別說是我男朋友呀！」

阿宏心情大好，

知道Ann沒有男朋友。

Ann的父母親是工廠退休的老幹部，

心疼這個小女兒，待為掌上明珠。

原本處處設防，管教甚嚴，

看著年齡越來越大，不由得心急起來。

很期待女兒能帶個男友回來，

這一天，總算給盼到了。

才按門鈴，

兩老應聲開門，一付笑臉擋住整個視線。

「爸！媽！這是……阿宏。」Ann有點尷尬地介紹著。

阿宏很有禮貌的招呼。

「伯父！伯母！你好。」

「歡迎！歡迎！請進。別脫鞋了。」

兩老一見面，就喜歡上這個俊俏的小伙子……

一陣寒暄過後，大夥坐定，伯父發揮當年當領導的本色，開口說：

「首先歡迎你到寒舍來，小女難得帶朋友回來，以後要常走動。」

省話一哥阿宏本能的回答：

「是。」

Ann想要插嘴，卻被母親搶了先：

「我這女兒平常寶貝的很，很嬌氣，你得多讓他一點。」

阿宏也應聲說：

「是。」

伯父又說了：

「這女孩平時被我們管的很嚴，難得交上朋友，這回你放心，我們會支持你，一路開綠燈。」

阿宏又點頭道：

「是。」

「你不是有事要跟我爸媽商量？」

Ann終於插上話了，看著阿宏說。

阿宏嚥了口氣，緩緩地說：

「事情是這樣子的，我想邀請Ann出去，一起……」

「那沒什麼問題，年輕人先在一起交往看看。」

爸爸沒等阿宏說完，就搶先答應。

「可以，可以。如果回來時間晚點，打個電話回來就是了。」

媽媽也熱情地表示贊同。

阿宏無辜的看了一眼Ann，

只能再說聲：

「是。」

Ann一旁乾着急，看父母親急於撮合的模樣，不好壞了他們的興致，

暗暗嘆口氣，心想：

「算了。反正二老不常看電視，賭它一回。」

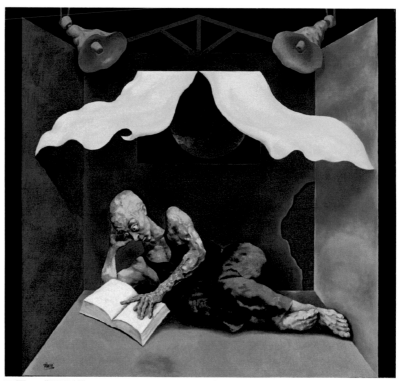

石磊，《解說辭》，120×130cm，布面油彩，1996年

9 廣告片

入夢園的廣告片一播出，迴響很大。

「與阿宏配合演出的那位彈琴的女孩是誰？」

Ann意外成為影劇版追逐的焦點，
與阿宏之間，被渲染成新的戀情，
八卦新聞被炒的沸沸揚揚。

這天，Ann回家。
一進門，就感覺氣氛不對，看到滿桌的書報。
Ann心理開始擔心，知道事情曝光了。

母親在門口使眼色，輕聲說：
「你爸還在氣頭上，電視上看到你了，雜誌繪聲繪影的亂寫一通。」

「爸，我回來了。」

Ann經過客廳，故意加大音量地說。

「妳總算回來了，拍廣告為什麼事先沒跟家裡商量？」

父親氣呼呼的說：

「原來你談戀愛的對象是個歌星。」

「爸，廣告沒先您報備，我承認錯誤。但是他又不是我男朋友。」

Ann嘗試溝通：

「何況歌星沒什麼不好呀。」

父情越說越氣：

「別人怎麼看我不管。」

「演藝圈太複雜，我不贊成。」

父情越說越氣：

「下次不演就是了。」

Ann雖然個性直率，但從不惹父母生氣：

「爸，別說了。」

父親接著問：

「還有妳那個朋友叫什麼來的。」

「阿宏？」

Ann應聲回答。

「別再見面了。」

父親斷然地說。

Ann也不爭辯，感覺委屈地說：

「我先回房了。」

女兒走後，

母親一旁看了很不忍心……

「老伴呀！閨女傷心呢。」

「我是為她好。」

父親歎了口氣：「現在難過，總比將來後悔的好。」

又嘮叨一句：

「演藝圈，複雜！」

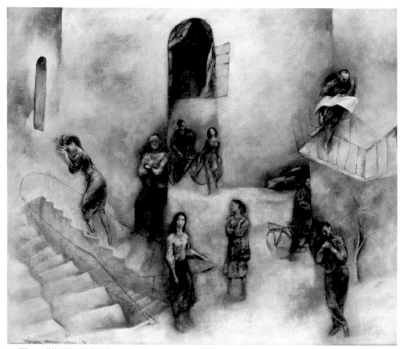

石磊，《街頭的討論》，135×155cm，布面油彩，1989年

10 逐客令

阿宏興沖沖地給Ann撥電話，

接通後，

對方只淡淡地說：

「對不起，我們以後別再聯絡了。」

就掛上電話。

到底出了什麼事，

再次撥電話，

對方卻是已經關機。

阿宏知道出事了，

都怪那天沒把事情講清楚。

要助理開車，直奔Ann家。

按了門鈴。

「伯母好。」

阿宏禮貌的問候。

Ann的母親一看是阿宏，又驚又喜，其實心裡對這個年輕人的印象不錯：「進來說話吧。」

進了客廳，見到Ann的父親，依舊是行禮如儀：

「伯父好。」

見面三分情，儘管餘怒未消，按捺住情緒說：

「請坐。」

「那天沒跟二位說清楚，是我的不對。」

阿宏開門見山的道歉。

「也怪我們沒問清楚。」

Ann母親在旁幫腔說。

父親看了母親一眼說：

「我的女兒從小被我們管得很嚴，沒交過什麼朋友，你是大歌星，不適合交往。」

阿宏急於辯解：

「我不是什麼大歌星，我只是喜歡唱歌，喜歡玩音樂。」

母親哪會聽什麼流行音樂，只為圓場。

「你的歌，唱得真好。」

Ann的母親也幫著緩和氣氛：

父親依舊板著臉孔，再度發揮領導的辭令：

「你是遠到的客人，我們表示歡迎，也祝福你在我們這獲得成功，至於小女她另有發展，請你別再打擾她了。」

阿宏知道對方反對交往的意圖明顯，還是忍不住問：

「能讓我與Ann見一面嗎？」

「她已經休息了，你請回吧。」

Ann的父親明白下達逐客令。

「改天再來拜訪。」

離去前留下一句：

難過的阿宏起身道別，

「抱歉。打擾了。」

自始自終，

Ann站在門後聽到整個對話，

父親把話說得不留餘地，

雖然心裡對阿宏感到抱歉，但終究不便再出面了。

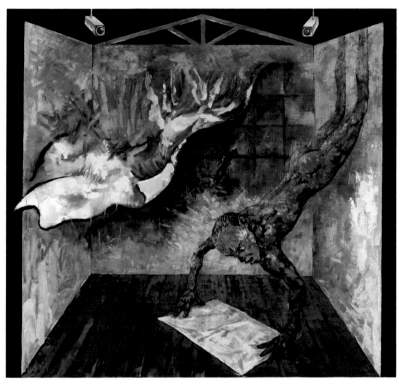

石磊，《欺詐的文本-2》，120×130cm，布面油彩，1996年

11 矛盾

Ann接連幾天，在家裡沉默寡言。

她其實也不明白心理的真正感受，面對阿宏的追求，與父親的反對，卻有一種兩難的感覺。

或許當女人被愛時，有一種無法言喻的幸福；何況對方是阿宏，一個十分有才氣的創作型歌手，每每回想與他鬥琴的那一幕，Ann忍不住回味著：

「他琴彈得真好。」

Ann的父母看在眼裡，非常心疼。

私下裡，母親忍不住向父親抱怨：

「你看咱家閨女多難過呀！你就讓他們先交往看看吧。」

父親心裡也不好受：

「這閨女咱們從小疼愛，就怕她受到傷害，那歌星叫什麼來的？」

母親沒好氣地回答：

「叫阿宏，你就是故意不記住對方的名字，怕他搶了你的寶貝女兒。」

這話倒是命中要害，

都說女兒是父親前世的情人。

Ann從小被悉心呵護，父女感情一直很好，

除了這一次爭執，女孩一直很開朗順從。

做父親的雖然已經心軟，卻依舊不鬆口：

「我養個閨女多不容易呀！阿宏真的有心，就應該排除困難。」

母親搖了搖頭：「你就是嘴硬。別耽誤了女兒才好。」

阿宏連續幾天不間斷地給Ann撥電話，

不是沒有回應，就是關機。

感情的失落，

讓他的傷心情歌唱得更加憂傷動人，

但台上的掌聲，填補不了那份感情的失落。

省話一哥，話更少了。

助理看在眼裡，想讓他開心，便提議說：
「老闆，有家夜店不錯，咱們去轉轉。」

阿宏全無心思：「你想玩，去吧。」

百般無聊，玩起錢包，無意間掉出一張名片來，是「入夢園」的執行長。

一時興起，就撥通電話：
「我是阿宏。」

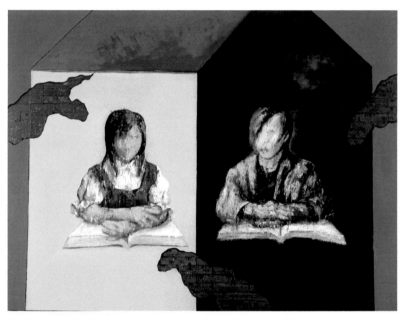

石磊，《剝落的牆皮》，150×200cm，布面油彩，2008年

12 忠告

見了面，寒暄過後，

執行長發覺阿宏的神色有異，打趣地說：

「怎麼了？為情所苦？」

猛灌了幾杯，嘆了口氣。

阿宏點了一瓶酒，

一語道中心事，

便將與Ann的情事娓娓道來。

此刻需要有人聆聽，

他鄉遇故知，

執行長聽完阿宏的故事後，鼓勵說：

「喜歡一個人，別輕易放棄。」

「在我看來，Ann對你的觀感不錯。」

「可是她不接我電話。」

阿宏懊惱的說。

「直接面對面找她去呀。」

執行長建議。

「她父母親也不贊成我們交往。」

阿宏委屈的說。

「碰釘子了啦？」

執行長問。

阿宏點了點頭。

「碰了幾次？」

執行長沒等阿宏的答案接著說：

「你覺得對Ann的愛，值得你碰幾次釘子？」

阿宏一聽，

恍然大悟，精神為之一振：

「執行長，容我敬你一杯。」

執行長也以茶代酒的舉杯：

「祝戀愛成功。」

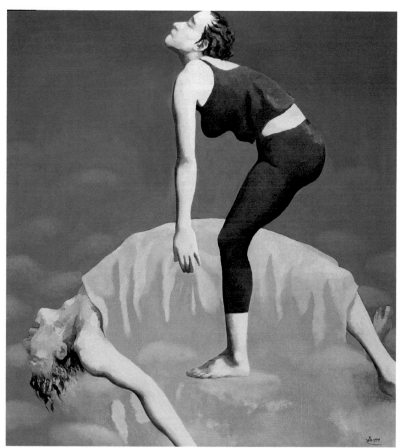

石磊，《受虐消費－上升》，130×120cm，布面油彩，1999年

13 聲明

隔天，

阿宏先去買了一束鮮花，再備一份禮，再度奔向Ann家。

懷著忐忑不安的心情按了門鈴：

應門依舊是Ann的母親。

「你來了。」

「伯母您好。Ann在嗎？」

阿宏很客氣的問。

「在。別脫鞋，進來吧。」

Ann母親依舊表現親切。

「伯父您好。」

阿宏態度恭敬。

「來了。坐。」

Ann父親少了上回的火氣，恢復領導的本色：

「我就這個閨女，你得好好待她。」

「是。」

阿宏允諾，表情堅定。

Ann出現了，看到阿宏有份驚喜。

父親說：

「去吧，出去走走。」

「謝謝老爸。」

Ann聽到父親竟然不生氣了，還允許他們交往，忍不住過去擁抱父親，恢復淘氣的性格說：

「謝謝老爸。」

阿宏喜出望外，他從沒想到事情竟然如此轉變，也脫口而出的喊：

「謝謝老爸。」

Ann的母親在一旁，看到事情圓滿了，催促著：

「好啦。出去吧。」

Ann知道父母親誤會了，當下卻不想再辯解，只說：

「謝謝媽媽。」

Ann也跟著說：

「謝謝媽媽。」

阿宏也跟著說：

「謝謝媽媽。」

兩老聽了心情大好，心想……

雖然稱呼快了點，但希望是這個圓滿結局。

出了門，Ann馬上更正阿宏的話說：

「你怎麼也瞎喊爸爸媽媽？」

阿宏笑答：

「我喜歡跟隨妳。」

Ann故意正聲說：「我不准。」

「有件事，我必須聲明。」

Ann突然表情嚴肅地說：

「我們只能當普通朋友。」

阿宏乍聽一愣說：

「這算是拒絕嗎？」

Ann心頭頓時一陣煩亂，猛然地點了點頭。

阿宏說：

「我明天要回台灣了。」

Ann不知道該說什麼，只好簡短地說一句：

「保重。」

石磊，《側影-2》，150×110cm，布面油彩，2009年

14 春天的道別

阿宏給Am發了封簡訊：

隔天在機場，登機前夕，

在一個琴聲的午後

輕輕地　我來了

妳我結識

或許　是一首歌

也可能　是一曲彈奏

臨行前

只想說：

謝謝妳

以沉默來面對分離

或許
此後無緣再相聚

每當
春風起
我會追憶
生命中曾經有妳

石磊，《飛系列 011》，120×130cm，布面油彩，2008年

15 戀愛吧！現在。

春去秋來，

幾度寒暑。

電視上，

傳來熟悉的歌聲。

趁著內心一份感動，Ann發了一則簡訊：

「好久不見。問好。」

署名：Ann

簡訊發出後，

Ann開始坐立難安。

「沒有回覆。」

Ann不斷地看著手機，完全沒有動靜，

心想：

「上回我的斷然拒絕，讓阿宏很受傷，他不會再回覆了。」

突然「咚」一聲，是手機的簡訊聲響。

Ann迫不及待的打開信息：

「又是房地產的廣告。」

隨手就把它刪除了。

「他不會回了。」

Ann有點喪氣，告訴自己。

「自作多情。」

Ann苦笑著，

無意識地把玩手機，準備把方才傳給阿宏的簡訊刪除。

這時，

手機鈴聲響了。

對方說：

「我是阿宏，對不起，剛才在錄影。妳好嗎？」

Ann心裡的石頭瞬間掉了下來，恢復頑皮的個性回答：

「我不好。」

阿宏緊張地問：

「能幫妳什麼忙？」

Ann竟然開玩笑地說：

「跟我談一場戀愛。」

「妳說什麼？」

阿宏簡直不敢相信，激動地再問：

Ann大笑：

「嚇到你了吧。你在哪？」

阿宏答：

「台灣。最近正發一張專輯。」

Ann問：

「什麼時候來北京？」

阿宏很爽快的回答：

「妳定時間，都行。」

Ann聽了自然感動：

「那麼，明天。」

阿宏沒有遲疑地答應：

「好。」

Ann這才以深情地語氣低聲：

「阿宏。謝謝你。」

阿宏聽了，反而說：

「我也要謝謝妳。」

Ann咯咯地笑了：
「謝我什麼？」

阿宏開心地說：
「跟我談談戀愛。」

石磊，《美麗家園》，173×200cm，布面油彩，1995年

16 見報

轉天就來到了北京。

阿宏，

這是趟私人的密會，行蹤異常保密。

低著頭快走，
拉高衣領，
阿宏壓低帽沿，

果然看到了Ann。
不遠處，
出了海關；

「你真的來了。」
Ann滿臉笑意的迎了上去。

「我答應妳的。」

阿宏說。

Ann立即感動地給了阿宏一個擁抱。

就在這時，

閃光燈，閃爍不停。

不曉得從哪裡冒出一批記者，蜂擁而上，競相採訪。

「你們什麼時候開始交往的……」

「她是你的女友嗎？」

「請問她是誰？」

「是阿宏！」

「是阿宏耶！」

有人大呼小叫，人群開始圍攏上來，場面非常混亂。

「妳趕快先走吧！我留下來應付媒體。」

慌亂中，

阿宏將Ann急忙地推開……

石磊，《大花看報》，130×120cm，布面油彩，1999年

17 棲身何處

明月高掛

夜幕低垂

我的心

如一艘脫軌超速的飛船

急於探尋　妳那　美麗的星空

愛的天地裡

有風、有雨

有黑夜、有晨曦

想要開口

說　愛妳

卻是

身不由己

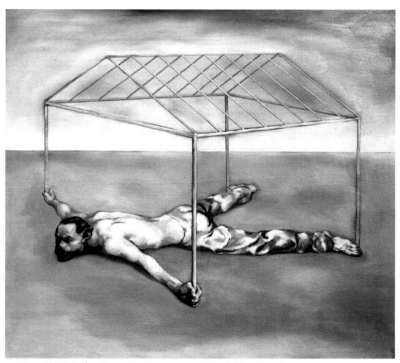

石磊，《棲身何處-1》，160×180cm，布面油彩，2004年

三、愛情過去式：慾望的文本

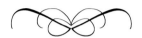

我
與　日漸模糊的你
一起　被遺忘在春風裡

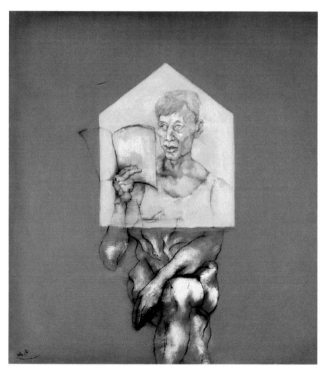

石磊，《攪拌慾望的文本》，130×120cm，布面油畫，1999年

1 賽翡翠

紅為貴，藍為最，天青月白賽翡翠。

當這一件柴燒鈞瓷出現在拍賣場，引來眾人驚豔的眼光。

男子低聲說：

「柴燒瓷，是以自然窯變呈現藝術效果的瓷品，始於唐代，盛於北宋，距今已有千年之遙。」

「目前傳世的珍品鈞瓷，在台北故宮僅有二十一件，而北京故宮收藏二十四件。家財萬貫，不如鈞瓷一件。」男士以推崇的語氣說。

拍賣正在熱烈地進行著。

「還有要加的嗎？」

「一百八十萬，現在是一百八十萬。」

台上拍賣師環顧全場不斷地重複著。

「一百九十萬。」

「一百九十是委託席。」

拍賣師大聲報出最新的出價

「是時候了，舉牌吧。」

男士提醒說。

「兩百萬。」

「兩百萬還是中間後排那位小姐。」

「還有要加的嗎？」

「兩百萬，現在是兩百萬……」

「兩百……」

拍賣師眼光再次仔細的巡視全場，確定沒有人再舉牌。

「兩百萬最後一次。」

拍賣師終於落槌。

恭喜後排那位漂亮的小姐：

「請您舉一下號碼牌。」

⋯⋯

後排那位小姐身旁的男士說。

「走吧。吃點東西去。」

男士說。

出了北京崑崙飯店，告訴司機說：

「大董烤鴨店。」

男士說。

這家烤鴨店多虧來的早，

否則沒有事先訂位，根本沒位子。

「兩位這邊請。」

服務小姐親切的引導。

「今天不吃烤鴨吧。」

男士說。

來北京不吃烤鴨就算了，上烤鴨店不吃烤鴨，還真的有點奇怪。

但往來北京已經好些年了，烤鴨早已不稀奇，何況這家店不只烤鴨做得好，其他菜也燒得很精緻。

「好的。」

美麗的小姐溫順地回答。

石磊，《灰兔》，150×110cm，布面油畫，2009年

2 神鵰俠侶

「今天買了幾件？」

「包括事前委託的兩件畫作，應該有五件吧！」

「這次買的很好。換了前兩年，價格翻一翻，恐怕都不見得買的到。」

「市場總是有高低起伏，都知道應該逢低買進，但大部分的人，卻總是逢高才搶進。」

「對了，你明天有課嗎？下學期把老師工作辭了吧，過來幫我。」我說。

「當老師單純，商場太複雜，我做不來。」Saya回答。

Saya是外語系的高材生，

畢業後被分配到一所高中當英文老師，每天的教學任務繁重。

認識Saya是個美麗的意外，

有一天收到一通陌生的簡訊。

「妳是哪位？」

「我是黃蓉，這是新的手機號，有空多聯繫！」

「黃蓉啊，不是說了嘛。」

「可是你知道我是誰？」

「不是章老師嗎？」

「發錯了！老師小姐。」

「不好意思哦！呵呵！你怎麼知道我是老師。」

「哦！老師，我是郭靖。」

一時玩心興起，竟開起玩笑地回覆。

只要是金庸小說迷，都知道郭靖與黃蓉是一對。

「郭靖？你是騙我的吧，我叫黃蓉，並不笨。」

小說裡的黃蓉，自然是聰明絕頂。

黃蓉，也就是Saya，

這位年輕的高中老師，

既開朗又自信，

老家在鴨綠江，身材修長，面貌姣好，

秀麗中有一份東北人的豪氣。

「我天生就有識人的本領。」

Saya後來說：

「很容易辨別你是否是好人。阿靖。」

阿靖，成為Saya對我專屬的稱呼。

石磊，《飛系列 002》，200×200cm，布面油彩，2008年

3 美麗的姑娘

約Saya出席一場拍賣會。

「請你幫忙，到拍賣場買東西。」我撥通電話邀約說。

「可是我什麼都不懂啊！」

「妳只要舉牌就行。」

「像電影的富豪們那樣嗎？可以不斷舉牌，聽起來挺好玩的。」Saya語氣透露一份新鮮的好奇。

「好，明天下午一點，我去接你。」

就這樣約了Saya。

那天Saya特意打扮，穿上一件改良式新穎的中國洋裝，梳了髮髻，穿上高跟鞋，增添幾分成熟的韻味，讓人驚豔。

「是個識大體的女孩，懂得看場合穿衣服。」我心理暗自贊許。

到會場取過號碼牌，找一處中間靠後的位置坐下，簡單的告訴Saya拍賣的一些規則。

「其實一點都也不難，只要看我點頭示意舉牌就行。」

我簡單地總結說。

之後，每回拍賣會，

就請Saya來幫忙。

此刻看著Saya，竟然有點恍惚：

「真是位美麗的姑娘。」

石磊，《側影》，110×150cm，布面油彩，2009年

4 似曾相識

從大董烤鴨店出來。

「再去喝杯咖啡嗎?」

邀請Saya說。

「改天吧!明天一早還有課呢。」

「好吧。送妳回家。」

一路上沒有交談。

快到家時,Saya突然開口說,

「馬上就是暑假,我要回老家了。」

「回去多久?」

「說不準。」

「有事要處理嗎？」

Saya欲言又止，沒有回答。

今晚雙方的氣氛其實都有點反常。

這不像Saya的個性，以往她總是熱情洋溢，滔滔不絕。

其實我也有點心煩意亂，

隻身在異地，一份莫名的感傷油然而生，

話自然就少了。

到了Saya的家，她提議：

「上來喝杯茶吧！我室友今晚不在。」

我遲疑了一下，才說：

「好啊！」

覺得自己今晚冷落了Saya，感到對她有點抱歉。

「喝烏龍茶吧！你送的。借花獻佛。」

進屋後，Saya說：「你先坐，馬上就好。」

這是間面積不大的公寓，

兩間房間，共用一個小客廳。

客廳只有一張雙人的沙發，

對著一台二十四吋的電視。

旋律是Somewhere in time。

隨手開了音樂，

果然很快，Saya挨著我的身邊坐了下來，

「這茶真香，我平時捨不得喝呢！」

「令人動情的一首音樂，似曾相識。」

我放低語調，溫柔地說：

「茶，下回再多帶給你一些。」

「好啊！每回泡茶，室友都搶著喝呢！」

「那位川妹子嗎？她今晚不回家？」

上回送Saya回來，介紹認識了，

來自四川成都的辣妹子，

物以類聚，也是個率直的俏女孩。

「週日是她甜蜜的約會時間，今晚大概就在男友那裡過夜吧。」

回到家，Saya恢復了以往的自在。

「妳，沒有男友？」

話一出口，我就後悔了，其實我寧願不清楚答案。

「有啊！」

Saya眼睛睜得大大地看著我，

千言萬語化為柔情的眼神。

在動人的音樂聲中，

在含情脈脈的目光下，

這一刻，

我被融化了，

情不自禁地把Saya擁入懷中，

緊緊地擁抱，

然後親吻，一次又一次。

音樂中，伴著輕微的喘息聲……

石磊，《小投胎5》，150×110cm，布面油彩，2005年

5 愛情迷霧

Saya側身看著熟睡中的人：

「人生好奇妙啊，總在意料之外。」

Saya突然想起故鄉……

歎了口氣，心想：

「昨夜本來是要道別的，但此刻竟然如此親近。」

躺在身旁的我，這時緩緩睜開眼睛問：「你醒了。」

「我捨不得睡。」Saya回答。

「一夜沒睡嗎？」

「騙你的啦。我也剛醒來。」

說著，近身抱住我。

「Saya，我……」

話到嘴邊就停住了。

「噓！什麼也別說。」

Saya此刻感覺任何言語都是多餘的。

還有什麼話語，比裸身相擁更加親密。

「晚上見面嗎？」

「好呀！阿靖。」

「阿靖……」

Saya輕呼。

聽到這聲親暱的「阿靖」，

我人不住親吻Saya的髮絲。

「喜歡阿靖。」

Saya重複的呼喚著。

……

從Saya家出來，我踩足油門直奔學校。

車速很快，沒有遲到。

下車前，Saya說：

「從現在開始，你可以百分百的擁有我五天。」

「妳說什麼？」

我一時沒會意過來。

「我說謝謝，晚上再見。」

Saya說完，拋下一個詭譎的微笑快步離去。

我則一臉狐疑，不再多想：

「反正晚上就見面了。」

油門一踩，
車子再度飛奔，
留下一團煙霧。

石磊，《山地之四》，135×155cm，布面油彩，1991年

6 流星夙願

到「後海」吃完晚飯，就在岸邊漫步。

後海，

北京著名夜生活的時尚區，

有許多個性餐廳與酒吧。

Saya挽著我感受一份幸福。

今晚看不到月亮，星星反而燦爛了，

滿天的星光，是個浪漫的夜晚。

「看！有顆流星

快快許願。」

Saya驚呼。

「妳許什麼願？」

我笑問。

「願望說了就不靈了。」
Saya對我眨了眨眼，
一付瞧你明知故問的樣子。

「那你許什麼願？」
Saya反問。

「與妳共度一生。」
我大聲說出。

「哇！不能講啊！講出來就失效了。」
Saya口頭阻止，
心裡卻聽得心花怒放。

「願望一定會實現的，只要有心。」
我順勢將Saya緊緊摟住。

「你相信永恆的愛嗎？」
Saya溫柔地倚在我肩頭上問。

「我相信，或許會失敗，但是我從不放棄追尋。」

我態度堅決地說。

Saya意味深長的回應。

「我只相信美麗的瞬間。

只要彼此真心相愛，

縱使如流星般的飛逝，

卻只得一輩子細細珍惜。」

說罷，

主動給我深情的一吻。

Saya心裡明白：

「只能愛在當下。」

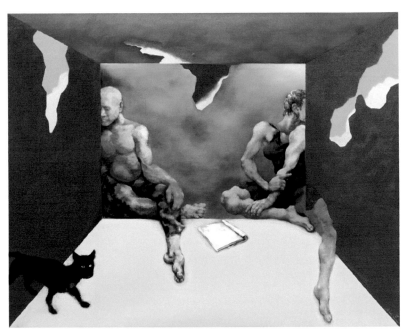

石磊，《夜》，173×220cm，布面油彩，2002年

7 枕邊心事

Saya上午沒課，原本不必早起，卻早早就醒了，捨不得起身，讓自己很舒服的躺著。身旁的我睡得很沉，不時傳出微微的鼾聲。

Saya心想：

「如果沒有遇到他，這輩子就可以專心地愛一個男人了。」

「如今……世事真是難料啊。」

Saya有件難以啟口的心事。躺在身旁的這個男子很好，不僅條件好，對自己也很好。

自己呢？

也喜歡他，

幾乎毫無保留的對待他。

但面對未來，

無從選擇，

也不能選擇，

Saya不禁歎了口氣。

他，

阿靖，

已經無法成為選擇的對象。

愛他而不能選擇他。

愛是什麼？說不明白。

Saya不禁歎了口氣。

「妳有心事？」

我張開惺忪的眼睛。

「感覺很幸福，在胡思亂想。」

Saya虛應著。

「妳的課什麼時候結束？」

我不疑有他，順口問。

「明天開完會，學校就開始放假了。」

「帶妳出去散散心吧！想去哪裡？」

「只要跟你在一起，哪裡都可以。」

「那麼，哪裡都不去，就膩在這裡。」

說罷，翻身就去鬧Saya，

逗得Saya呵呵的笑著。

一陣狂吻之後，

我微喘息的說：

「到杭州吧。

後天出發，我們玩三天。」

石磊，《五穀雜糧》，110×150cm，布面油彩，2007年

8 虛擬現實

北京飛往杭州的班機很多，

僅僅只要花兩個小時的飛行距離，非常方便。

Saya希望搭早班機。

原因無它，就想多點時間與我在一起。

訂的是國賓館，飯店就坐落在西湖的景區內。

一出機場，搭計程車過去，到達進入賓館的路口處，有武警在站崗。

「可以開進去嗎？」司機懷疑地問。

「直接開進去。」我不加思索地回答。

我沒進來過，國賓館以往只招待國家領導人，一般人進不來。

司機半信半疑的開了進去，不時地從後視鏡偷窺我們這對穿著休閒的男女。

我知道司機在猜想究竟乘客是何等人物，其實他不知道，國賓館已經對外開放營業了。

這是家老飯店，我指定要住一棟全新裝潢的樓。

「你怎麼好熟悉這裡呀？」Saya好奇地問。

「上網查的。」

我不賣弄玄機，簡潔的回答：

「住哪棟樓？網友都有留言建議。」

「哇！你好懂電腦呀！」

「呵！經營過，繳過學費。」

說著，

我拿出隨身攜帶的筆電：

「我們來看看中午上哪兒吃飯？」

「想吃什麼呢？」

我體貼的徵求Saya的意見。

「吃什麼都行。」

Saya柔順的回答。

離飯店不遠有家老字號「知味觀」，

我熟練地敲擊鍵盤：

特色菜是知味小籠、西湖醋魚、龍井蝦仁……

「這家怎樣？」

Saya溫柔依舊。

「都可以，你說好就好。」

「午餐有著落了，

離吃午飯時間還早，現在做什麼呢？」

我再次徵求意見。

「還是由你決定嘛。」

Saya這趟出來，柔情似水，令人疼惜。

「好，那我就決定現在⋯⋯
做愛做的事。」

隨即起身抱住Saya，一起倒入大床中。

暫停，我有話說。

Saya咯咯地笑著。

「不許，說好我決定。」

我以嘴堵住她的唇，給她久久的一吻。

深吻過後，低聲問：

「妳想說什麼？」

Saya唇齒微掀，並不言語，

吸了口氣，

再度報以熱烈的激吻。

石磊，《投胎 1》，180×90cm，布面油彩，2005年

9 豔麗的肉

徐志摩在〈巴黎的鱗爪〉裡，

提到：

「先生，你見過豔麗的肉沒有？」

志摩經由巴黎的畫家朋友來描繪女性的人體美──

她通體就看不出一根骨頭的影子，

全叫勻勻的肉給隱住的，

圓的、潤的，有一致節奏的，……

從小腹接上股那兩條交匯的弧線起直往下貫到腳著地處止，

那肉的浪紋就比是──實在是無可比──

那兩股相並處的一條線直貫到底，

不漏一屑的破綻。

Saya的美，是上帝的傑作。

看著虛掩薄被中的Saya，

散發幽香的髮絲、白皙的頸肩、

尖挺的胸脯、S型的腰臀、修長的雙腿、維納斯的腳踝……

我仔細地端詳眼前這位罕見美女的體態。

我忍不住讚歎：

連那柔和的呼吸都是完美的韻律，

「上帝真是個藝術家。」

石磊，《投胎3》，180×90cm，布面油彩，2005年

10 綺麗的夢

從杭州回到北京，

就像做了一場最綺麗、最縱情、也最幸福的春夢。

從機場先送Saya回住處。

「明天幾點見面。」我興致盎然地問。

「明天想打理一下行李，就不見面了。」Saya卻如此回答。

「白天妳忙，晚上一起吃飯吧。」

「不用了，後天一早的班機呢？」

「我送妳。」

「再說吧。太早了，你多睡會兒。」Saya一付體貼的模樣。

「妳幾時回來？」我真得無法想像沒有Saya的日子。

「說不準呢，我再給你電話。」Saya淡淡地回答。

「真不知道妳走後，我怎麼過？」

此時的我，情感澎湃，再也忍不住地表白。

「我會想念你的。」Saya用含情脈脈地望著我。

道別前，

Saya與我再度緊緊地擁抱。

「你要保重哦。」

Saya深情地說。

「給我電話。」

我作勢打電話的模樣，再次叮嚀⋯

「記得想我。」

「會的。永遠⋯⋯」

Saya聲音低的只有自己聽得見。

隔天，

我醒來已經下午了。

足足睡了超過十二個鐘頭。

杭州愛戀之旅，甜蜜異常。

伸過懶腰，

第一個念頭就是打電話給Saya。

電話不通。

連撥了幾次，都告知對方沒有開機。

「怎麼回事。」

心裡嘀咕著，這才看到有一則新簡訊，

果然是Saya，

歡喜的打開，笑容瞬間在臉上僵掉：

親愛的阿靖，

原諒我的不告而別。

請不要找我，

我要結婚了。

謝謝你　給了我愛的回憶，

我會用一輩子來細細珍惜。

千萬保重。

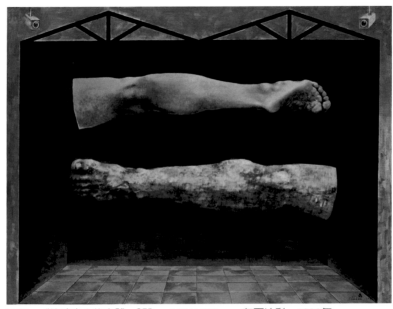

石磊，《傳達意念的身體－腿》，140×170cm，布面油彩，1996年

11 愛的真相

「這不是真的。」

迅速急奔Saya住處。

「這是個玩笑。」

自我安慰著。

到達Saya家，按過電鈴，出來應門的是那位川妹子。

「Saya大清早就走了。」

川妹子說。

我仍不死心地追問：

「有她老家的聯繫電話嗎？」

「沒有。」

「老家的地址也沒有。」

Saya好像事先就有防備似的，問不出任何消息。

川妹子小心翼翼地說：

「你知道她要回老家結婚嗎？」

我煩亂的點了點頭。

川妹子道出了Saya的難言之隱：

「不要怪她！

昨晚她哭了一夜。」

Saya在老家有個青梅竹馬的男友，

從小學當同班同學，一直到了高中。

考大學的時候，原本雙雙約定要到北京來，

就在大學放榜後。

男友的父親中風了，

為了家計，只有留下來幫忙。

就在那時，Saya的父親也中風了。

但男友卻鼓勵Saya不要放棄學業，

反正他是走不了，

犧牲一個人就夠了。

原本兩家就是鄰居，

往來十分頻繁，

兩人的感情，早就獲得家長們的默許。

因此，男友慨然擔起重擔，

連Saya大學四年的學費，

都由他一肩擔起。

這樣的男人，Saya不能不嫁他。

川妹子同情的娓娓道來：

「她不會回來了，學校也已經辭了。」

我茫然的走出來，

淚水在臉龐氾濫，

知道生命裡的摯愛，從此消失。

愛，

就是這樣，

感覺垂手可得，

一覺醒來，

原是春夢一場。

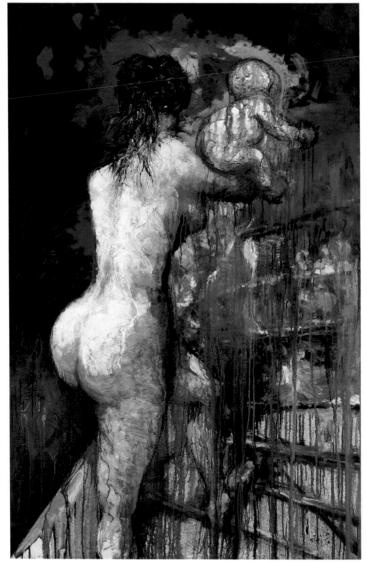

石磊，《燈》，150×110cm，布面油彩，2007年

12 在春風裡

在春風裡
有淡淡的愁緒

因為妳
深陷
霧裡探花的癡迷

尋覓
一段沒有未來的過去
離情依依

此刻
身處　乍寒還暖的春天
心　卻泛起陣陣地涼意

我
與　日漸模糊的妳
一起　被遺忘在春風裡

石磊，《金色的種子》，85×60cm，布面油彩，1980年

關於石磊

作為創作主體，石磊是以社會觀察家和思想者的形象出現的。

石磊的繪畫是一種沉重的飛翔，小鳥靠翅膀飛翔，人靠思想飛翔。思想在石磊的繪畫中主客體產生了互動性，石磊因思想──那些糾纏不休的來自不同文化、立場的思想──產生了他繪畫中獨特的敘事場，而敘事場中來自各方面的對話又加深了他的思想，他必須習慣站在各個不同立場去考量糾葛的問題，在一次次追問中，問題層層暴露。

這個世界以及它的歷史，構成了石磊繪畫中沉重的背景。但他沒有從這種困境中逃避和出走，也沒有陷入絕望的哀歎，更沒有以簡陋粗暴的情緒來對抗外部世界。他睿智地展開了來自各方面的對話，通過不同的聲音，把人置身其中的困境揭示出來，使人得以理解自身的處境，而不至於只簡單地得出一個答案，產生一個令人絕望的後果。這也是他在繪畫中開拓這樣一個敘事場的意義所在。

──世賓推介

（世賓：藝術評論家、策展人，廣東省文聯專業作家。著有藝術批評文集、個人詩集。）

藝術家近照　石磊

我對風格和邏輯都不看重，
我的藝術是在一種對世界似知未知的興奮中萌生的，
是在一種對事物的情感難以確認的焦慮中表達的。

——石磊

石磊簡歷

一九六一　出生於山東省德州市

一九八五　河北師範大學美術系本科畢業

一九九一　湖北美術學院油畫研究生畢業

一九九一　湖北省美術院　任美術師

一九九五至今　華南師範大學美術學院　任教授

展覽記錄

二〇〇〇　亞洲藝術展（日本）

二〇〇〇　中國當代繪畫展（義大利）

二〇〇〇　「社會」──當代藝術學術邀請展（成都）

二〇〇一　「城市俚語」──珠江三角洲當代藝術展（深圳）

二〇〇一　「重新洗牌」──中國當代藝術展（深圳）

二〇〇二　「城市生態」──中國當代藝術展（波蘭什切青）

二〇〇二　亞洲藝術展（韓國）

二〇〇二　中國藝術三年展（廣州）

二〇〇三　中國油畫展（北京）

二〇〇四　「環境」──當代藝術展（首爾）

二〇〇四 當代藝術文獻展（武漢）

二〇〇五 「85'致敬」──當代藝術展（上海）

二〇〇五 廣州三年展（廣州）

二〇〇六 「中國當代藝術年鑑展」（北京）

二〇〇七 「共振──二〇〇七中國當代油畫邀請展」（深圳）

二〇〇七 「何去何從──中國當代藝術展」（香港）

二〇〇七 「石磊個人藝術展」（香港）

二〇〇八 「廣州站」當代藝術特展（廣州）

二〇〇八 「扮傻遊戲」當代藝術展（北京）

二〇〇八 「互動」當代藝術邀請展（武漢）

二〇〇八 「慾望的風景」藝術展（北京）

二〇〇九 「兩湖潮流」當代藝術展（廣州）

二〇一〇 「大漆世界──武漢國際漆藝展」（武漢）

二〇一一 「隱匿的對話──石磊作品展」（廣州）

二〇一一 「中轉──三官殿一號當代藝術邀請展」

二〇一二 「社會風景──金雞湖當代藝術展」

二〇一二 「再水墨──二〇一二官殿一號藝術展」

二〇一三 「橋・段」當代藝術展」

二〇一三 「再肖像──二〇一三官殿一號藝術展」

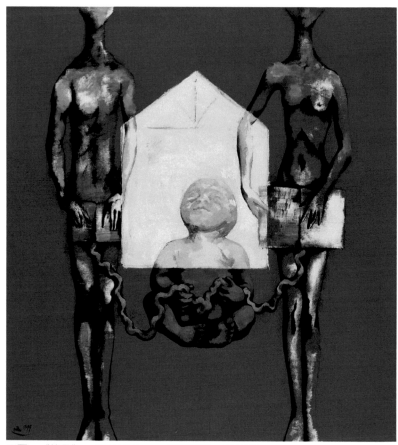

石磊，《傳承》，130×120cm，布面油彩，1999年

附錄一：悖論與交錯間——談石磊的藝術

/冀少峰

面對石磊的視覺圖像世界，我曾不止一次的發問，石磊的藝術究竟是一種什麼樣的風格？也許你很難用幾句話對其進行簡單甚至粗暴的歸類。風格多變的石磊的確導致藝術史家、藝術批評家難以對其進行準確的概括與歸類。也許難以歸類和不確定正是他的風格。我也曾不止一次的假設，假設石磊沒有離開河北，沒有考取湖北美術學院的研究生，沒有繼續南下到廣州，那石磊又會給我們呈現出什麼樣的視覺圖景呢？雖然這種假設並沒有什麼意義，但一個不爭的事實是，不同地域文化的滋養不僅賦予石磊藝術以不同的氣質，無疑也成就了今天的石磊，燕趙文化的慷慨與悲壯，楚文化的詭異怪誕與浪漫想像，粵文化的開放多元與雜糅，無不透過他那充滿著狂野的激情與想像的筆端展現在世人面前。由此我們可以清晰地勾勒出石磊藝術的發展行跡。石家莊、武漢、河北師大和湖北美院的求學經歷，顯然構成了石磊藝術文脈的上文，而南下廣州以後的視覺變遷，無疑又構成了其藝術文脈的下文。當我們重構歷史語境，返回到歷史的上下文的時候，這個善思多思、善變多變的石磊，在生命的不同時段總能給人們不斷帶來視覺的驚奇與期盼。不難發現，石磊的藝術又清晰的呈現出如下幾個特點：一、理想的失落與精神的尋找；二、以性別敘事為核心；三、從當代生活中去尋找文化中的敏感問題，由個人敘事向社會敘事的轉向。而貫穿其藝術發展的主線則始終又是對人性、人本的關懷，對生命的尊重與敬畏及都市化進程中對人類整體命運的思考。二元特質、雙重性、象徵、隱喻、交錯與悖論的並置則又構成了石磊視覺語彙的關鍵字。

一、理想的失落與精神的尋找

（一）北方的野草

出生於上個世紀六〇年代的石磊，就像這一代人一樣，對那個年代有著刻骨銘心的人生經歷和文化記憶，這種經驗甚至成為一些人終其一生抹不掉的記憶，政治的動盪、物質生活的匱乏，精神上單向度的樂觀與滿足，使人們生活在一種虛空、安於現狀、無知而又無奈的氛圍中。找一份穩定的工作就是終其一生的理想，石磊也沒能脫離這種社會習慣勢力的約束。這也才有了到汽車修理廠做工人的經歷，業餘時間畫畫就成了他精神上尋找慰藉的一種方式。在這個不幸的年代裡，石磊卻又非常幸運的遇到並能夠拜其為師的費正先生，費正先生開闊的藝術視野對西方現代藝術的迷戀與推崇及其與時代同步並有著前瞻性預見性的藝術理念和人格魅力深深地影響著年輕的石磊，使他能夠較早就浸潤在梵谷、高更和塞尚、畢卡索的藝術風格中，從而培養了一種躁動和不安份（不安於現狀）的品質，也使他較同代許多人在藝術上獲得了一種先機和捷足先登的機會，更為他提供了充足的成為一個當代視覺知識份子的理由。考入河北師範大學以後，即以畫風詭異和多變而引起了教師們的爭議。肯定的、否定的、表揚的、批評的，二重性的悖論與交錯似乎從這時期就開始伴隨著他。八〇年代的中國，既是一個文化啟蒙的時期，又是一個令人回味，充滿著政治與理想的激情和浪漫的理想化的精神，而西方哲學思潮的東漸，不僅導致了「沙特熱」、「尼采熱」、「佛洛伊德熱」和「叔本華熱」，這些西方哲學及對西方文化的盲目崇拜不僅直接導致了八〇年代初期的那場思想文化解放運動，又直接催生了'85美術思潮的興起。當'85

石磊，《山地之一》，70×100cm，布面油彩，1991年

美術思潮風頭正勁，狂掃藝術界之時，對新潮美術似懂非懂的石磊被這個時代大潮裏脅著，並以一種青年人的生猛與銳氣和先鋒姿態在北京舉辦了「北方的野草」畫展（聯展），從參展作品的命名中如《生活伊始》、《出演》、《誘惑》、《病魔》等，亦可窺視到此時石磊的視覺修辭，崇尚直覺，非理性，表現出一種生命意志和原始的衝動，個體生命在激變的社會潮流面前的一種彷徨、苦悶與壓抑。當時的《中國美術報》及時給予了追蹤報導，也為石磊在'85思潮中提供了難得的文獻儲備，儘管這個展覽並未給當時的藝術界和今天的人們留下多麼深刻的印跡，但不容否認的事實是，它不僅是石磊藝術人生中以藝術介入社會的一個開端，它還是河北藝術家介入'85美術運動的一個活化石，由此亦豐富了河北的當代藝術史的書寫。

（二）街頭的討論

攜著「北方的野草」這種藝術的狂熱，石磊於一九八八年捨棄了令人豔羨而又穩定的工作，考取了湖北美術學院的研究生，這時期的研究生貨真價實，他們就是愛讀書、勤思考、有思想、善辯論的代名詞，初到武漢的石磊即被武漢那種風雲激盪的氛圍激勵著、感動著，對於一個從思想文化政治都相對落後和封閉的地區走出的石磊，如何能儘快從封閉與狹窄的思維認識中走出，如何儘快融入到武漢這個人文精英薈萃、思想迭出的環境，進而尋找到以怎樣的方式去回應這個激變的社會與現實。自此，石磊義無反顧地走上了一條當代藝術之路，也開啟了他那充滿著撲朔迷離與苦澀、艱辛與幸福的藝術人生。他以一個視覺知識份子的情懷，用一個批判者的角度，在用圖像去思考、分析，呈現當時的那種生命狀態和精神狀態，而《街頭的討論》（一九八九年）既映射了那個時代，也反映了當時中國的社會現實：即對西方哲學的渴求與熱衷，對理論

的探討蔚然成風，並成為青年人相互追逐的一種時尚。這也是石磊在嘗試用視覺圖像去和時代社會對接與對話，其真實企圖則是希冀人們透過表象去關注表象之後他的一種精神理想，充斥在作品中的歷史責任與批判意識，也讓人們看到了精神上和藝術上都有了突破性變化的石磊。這是石磊到達武漢以後自我生存經驗的一種真實表述，即渴望傾聽又能真情流露。他幻想可以通過藝術去拯救一切，去改變現實，但現實無疑給石磊以無情的一擊，當理想的夢幻最終走向破滅，使他清醒的認識到必須從「武器的批判」轉向「批判的武器」。這也導致了他的視覺語彙發生了根本性改變。

（三）《山地》系列與鄉土現實主義的回歸

上個世紀八〇年代末至九〇年代初，兩個標誌性事件，預示著中國社會的宏觀結構發生了重大轉向。一個是一九八九年的政治風波，一個是一九九二年的鄧小平的南方講話，至此，一個市場經濟的時代全面來臨。伴隨市場經濟而來的則是人們的價值觀、道德標準和生活方式也發生了激烈的改變，面對巨變的社會和自我，一個視覺知識份子又能承擔怎樣的文化使命呢？大變革中的社會，出現了許多人們意想不到也從未遭遇過的問題，顯然僅僅依靠現成的知識儲備和思想準備是難以回答的。「短暫的九〇年代」，是以革命世紀的終結為前提展開的新的戲劇，經濟、政治、文化以至軍事的含義在這個時代發生了根本性的轉變，若不加以重新界定，甚至政黨、國家、群眾等等耳熟能詳的範疇就不可能用於對這個時代的分析」。（汪暉：《去政治化的政治：短二十世紀的終結與九〇年代》）。市場經濟時代的形成以及由此產生的複雜巨變，導致一代知識份子對這一時代的認知和反思顯得相當匆忙和局促。「大約從一九九〇年代中期，中國

知識份子才從前一個震盪中復甦，將目光從對過去的沉思轉向對置身的這個陌生時代的思考。」就在這個時期，石磊也仍未放棄他那希冀用視覺語彙去吞噬世界的野心。帶有強烈鄉土現實主義傾向的《山地》系列由此應運而生。獨特的勢壯雄強的北方地貌，孤寂的曠野上，裸體奔跑的少年，瀰漫著一種原始的野性的激情和虔誠的宗教情懷，孤獨中透露著一種生命的活力，網狀的結構象徵著一種疏離與隔膜，但這種疏離又不是隔離，是置身其間但又處於一種混沌狀態，而少年和羊群的置換及少年和羊群的集體被抽離，又給《山地》系列蒙上了一層厚厚的而又神秘的哲學色彩。沉重的歷史責任感和使命感依然存在，還有揮之不去的英雄主義情節。畫面充斥著的是一股消沉的、令人困惑、迷惘而又失望的基調，這和八九後的社會現實有著某種對接，《山地》系列的精神價值顯然高於它的藝術價值，而思想的表述也多於形式的探討。當石磊由對自然生命存在的關注轉而向鄉土現實主義回歸之時，其實是映射出了社會上普遍瀰漫著的那種精神的困惑與迷惘及信仰的危機。他的這種回歸傾向並不是一種在精神支配下的對現實的理想觀照，而是在英雄主義的失落和理想主義消失之後，個人對生存環境與現實的一種內省、內視和靈魂深處的一種追問。是在傳統的精神支柱坍塌後，在轉型期的社會裡還未找到新的立足點，面對大而無當的理想和市場大潮的衝擊，表現出的一種失望、懷疑、彷徨、無所適從，究竟前方的路怎麼走呢？或者說是現代性究竟要把中國引向何方呢？

（四）《一定要把房子蓋好》與都市情態的尋找

伴隨著九〇年代市場經濟的全面來臨，中國彷彿在一夜之間就進入了都市文化和消費時代，而都市文化和消費時代的標誌即是大眾文化的興起。至此，理想主義的熱情和對西方現代文明的

石磊，《山地之二》，80×100cm，布面油彩，1991年

盲目崇拜的潮流正悄然退出歷史舞台，代之而起的則是對個人生活空間、個人價值的重視及對中國社會現實的關懷。藝術家也更關心個人人生存經驗為基礎的生存問題。個人命運在社會潮流中的沉與浮等。藝術上的理想主義開始轉變為一種個人主義的一個例證。在這次展覽上，湖北波普畫風獨領風騷，給人留下了很深的印象，儘管石磊和從事湖北波普創作的藝術家們都有著密切的交往，但在視覺圖式上卻又難能可貴的保持著鮮明的差異性，他的《一定要把房子蓋好》就是在這次展覽上脫穎而出的。這幅作品不僅為石磊帶來了聲譽和名望，也使他即使遷徙到廣州後，仍然保持了一種罕見的活力，並繼續創作了一系列與建築房屋有關的藝術作品。在這幅作品中，我們發現古典的手法被新表現主義的畫風所取代，沉靜的大地被熱火朝天的工地所淹沒，孤獨的羊群和少年已消失，代之而起的是城市的各色人群，抽象的方式相互糾結，人物的形象消解在抽象的形式中，恍恍惚惚、迷迷離離、若隱若現、鱗次櫛比的高樓大廈不僅讓人們再也無從尋覓那《山地》系列中自然與人的和諧，更把人類推向了一種現代性的悖論邏輯中，即在繁榮發展背後，都市化進程所引發的痛苦、焦慮和不安及環境問題、生態問題的觸目驚心。我們日益看到的是人類的貪婪與狂妄及無休止的慾望，無節制的超消費、物質主義、拜金主義的盛行，技術與理性世界的畸形發展，精神世界的全面衰落等。沿著這個思路，石磊又精心創作了《拆除與興建》、《藍色房間》、《棲身何處》（一、二、三）等。《拆除與興建》幾乎就是今天有關房地產泡沫所引發的一系列的社會話題的預演，房價飛漲，暴力拆遷，城中村改造，邊緣人群的關注等。而在《藍色房間》和《棲身何處》中，石磊的藝術表達更加自由，煩躁不安的描寫是極具內省性的，暗示著掩藏於筆觸下的一種焦慮與驚恐。房屋的牆壁要麼被抽空，要麼只剩一個光禿禿的房屋結構，表現性的

筆觸，怪誕而又令人不安的圖像，個體的焦慮體驗與日常生存經驗相契合，個體的視覺經驗與生存現實的重疊，不僅激盪著人們的心靈，也引起閱讀者的共鳴，石磊智慧性的從多元複雜的都市生活入手，緊扣都市化進程中的社會文化的敏感話題，但他又沒有簡單的複製都市化的生活圖景。丹尼爾·貝爾曾強調，現代城市生活突出的特徵就是強調視覺性，城市給藝術帶來的不僅僅是結構和形式，而是一種全新的空間觀、價值觀和未來觀，隨之而來的還有速度與激情。由此，石磊著意強調的是對元生活的超越，他這種將日常生活經驗進行陌生化處理的表達和超現實的存在，從某種程度上講，也賦予了這批圍續《一定要把房子蓋好》的相關作品具有了多重闡釋的空間，這也使他能夠在以後的藝術創作中始終能夠以真實的中國當代社會鏡像為元素，並持續不斷的把藝術的鋒芒聚焦在了都市化與自然這些題材上，從而也形成了石磊關於房屋言說的獨特的視覺修辭。不厭其煩而又反覆出現的房子的符號，一方面寓意著傳統農耕文明日將成為遠去的歌聲，而後工業的文明又把人們守望精神家園的理想擊得粉碎，而對理想樓居地的尋覓則成為人們的一種烏托邦夢想。

二、以性別敘事為核心

石磊的敘事性文本和思想表達顯然並沒有沿著線性邏輯發展下去，也沒有遵循藝術史的敘述邏輯，而是呈一種跳躍式的精神狀態，這也導致了他的作品常常不易被人理解，甚至令人產生非議。而內斂沉穩、喜愛思考的天性也使他養成了愛讀書的好習慣，書籍作為一種敘事元素也曾反覆出現在他的作品中，但愛讀書的他常常是「看著書上的，卻想著自己的」。這就不難理解，

他的藝術為什麼總是充滿著語義的多義性和複雜性，為什麼他總是能天馬行空而又異想天開，但他的的確確又不善於去追求所謂的時尚潮流，相反，他卻仍然以一種笨拙的手工勞作堅持架上油畫這種古老方式而又能不拘成法，大膽突破，並不斷深化自己，超越自己。石磊繪畫的控制力極強，他對架上油畫語言的駕輕就熟，也使架上語言成為他表達對當代社會認知、對當代社會現實進行視覺思考的最有力、最真實的視覺工具。他還善於從偶然瞥見的景觀中去挖掘其背後的生活，這種獨特的感知認能力也使他能夠清晰的洞悉到當代社會中的諸多問題。把性別作為敘事的核心則又代表了他另一階段的創作傾向。一方面，他以母親分娩這麼一個過程去不斷探尋生命之源，生命之輕及生命之苦痛這麼一個永恆話題，在尋覓追憶嬰兒呱呱墜地片刻的令人激動的情境中，他的視覺文本再一次喚起了人們對生命的尊重和敬畏，而血淋淋的意境，又蘊含著一種生命的活力和一顆孩童般純淨而又真摯的心靈。似乎這種母親分娩的過程能不斷激發他的創作靈感，石磊也曾言「每當我看到嬰兒出世，我便感到心潮澎湃，被他的氣味深深的吸引，這是生命的氣息，是生命最直接的表達」。這不能不給人們以原始的聯想，因為這種「戀母」情節和「嬰兒性慾」（佛洛伊德的觀點）既承載著文化啟蒙的理想，也使閱讀者深陷生命的輪迴中，從而昭示出一種生命的有限及人從生到死的旅程，感覺到身體的苦與痛及命運的多舛與威脅，儘管這種威脅含而不露處於一種「潛伏」狀態，但在悖論與交錯的二元特質的敘述中，似乎向人們闡明，生命是美好的，但又是有限的；性是好的，但又是危險的，人生中不僅有歡樂與幸福，亦瀰漫著痛苦與憂傷；而不幸與死亡才能構成一種沉思，亦是獻給生命的一首激動人心的贊曲。另一方面，石磊還創作了一批以伊斯蘭女性為主體敘事的「花非花」系列。這來源於石磊在北京的經歷。二〇〇六年，石磊北京工作室所在的區域，不知何原因，匯集著一批又一批的穿著長袍蒙著

面紗的伊斯蘭婦女，她們的表情陰鬱焦慮，眼神驚恐並放著神經質的光芒。這的確有些超乎石磊的想像並讓他產生了一種不安全感，正是這種不安全感促使他一氣呵成創作了這批「花非花」系列。這些伊斯蘭婦女或手拿鮮花，或手執 AK-47 步槍，或身著黑袍，或頭上冒著濃煙，這些典型的裝束偽裝的如此美麗的女性，卻怎麼也不能給你帶來片刻安寧的欣賞與愉悅，相反，卻影射著國際恐怖主義的氾濫。須知戴面紗的女性是中東伊斯蘭原教旨主義組織中一種普遍的象徵符號，這些女子就是穆斯林世界的一個象徵，但在多起恐怖主義襲擊中，人肉炸彈，AK-47，蒙著面紗等已然成為了「恐怖主義」的代名詞，這些象徵極易勾起人們對「聖戰」狂熱分子及國際恐怖組織的遐想，經過恐怖組織訓練的這些婦女隨時準備犧牲自己和犧牲他人的生命，他們那呆滯的目光及義無反顧的勇氣讓人們心生幾分悲憫與同情之時，不能不又增添幾分憎恨，而偶然出現的神秘的伊斯蘭文字似乎又帶有一種象徵意味，它讓我們面對的是一個充滿政治動盪的悲劇及異常的社會現實。由此使人們不得不思考國家、種族、性別、身份、社會邊緣主義這些敏感的社會問題，也讓我們看到在文明衝突的背後，當普世的現代性在給人們帶來文明的制度和高度的物質繁榮的同時，卻怎麼也無法解決人們心靈深處的文化認同。由此，石磊也由一個關注國內問題的藝術家開始轉向關注國際問題，或者說開始關注人類的整體命運。這一視覺轉向對於石磊來講無疑具有質的突破和飛躍，也賦予石磊一種全球化的眼光和國際藝術家身份。沿著這一思路，石磊又給我們帶來了「北京‧東京」系列，關於這個系列將在下文敘述。

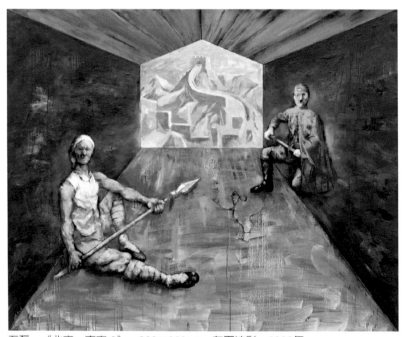

石磊，《北京・東京-2》，208×260cm，布面油彩，2006年

三、從當代生活中去尋找文化中的敏感問題，由個人敘事向社會敘事的轉向

上個世紀九〇年代中期，石磊和一批從事當代視覺文化研究的學者陸續從武漢遷到廣州，置身於廣州這個國際化的引領風氣之先的城市，其發達的消費文化，異彩紛呈的都市元素，流行元素迫使石磊必須去尋找適合新的生活的新的藝術表達方式，都市化的居住環境、新的交往方式、資訊傳播方式必然導致人們時空觀念的變化，影響著人們觀看世界、認識社會的方式，而對當代視覺經驗的吸收，公共圖像、大眾傳媒在構成新的視覺環境的同時，實際上也深刻的影響著每一個當代生活中的個體，對當代藝術的訴求迫在眉睫。

（一）北京・東京

如果說在都市化的藝術實踐及其表達中，「花非花」系列是一時的衝動和偶然為之的話，使他在不經意間觸摸到了國家、種族、性別、文化身份、社會邊緣群體等當代敏感的社會命題的話，到「北京・東京」時，則顯然已非空穴來風，而是他勤於思考、深思熟慮的結果。視覺圖式中依然延續了他對房屋結構的迷戀，浮世繪日本武士的元素、長城、民兵等中國元素，「九・一一」背景，這些隱蔽著我們這個時代的精神密碼，如同一個個重大事件的片斷、碎片，在石磊精心搭建的「舞台」上，驚心動魄的上演著。其實，在精神密碼的背後，也讓我們窺視到石磊對當代社會的洞察性觀察與象徵性的表達，即在後冷戰時期，國際社會政治格局從單邊主義與兩極向多邊主義與多極化、多元化的轉變，而在多極化的政治格局中，中美關係、中日關係，既是一個

熱點問題，無疑又對國際政治格局有著深刻影響，特別是中國的和平崛起，以「中國崛起」為核心訴求的另類現代性也在不斷向人們提醒的中國立場、中國本位、中國特色，這直接導致了文化民族主義向政治國家主義的轉向，如此沉重而嚴肅的政治命題在石磊猶如戲劇化的舞台，戲劇化的人物衝突中被戲劇化的消解掉，並給人們帶來一種視覺的輕鬆、愉悅與幽默，讓人們在輕鬆的視覺閱讀中去體味這個複雜多變的世界。當然，石磊的視覺講述並沒有給人們一種現成的答案或解決問題的方案，而是針對個人經驗與公共視覺經驗中的聯繫給人們提出問題，開放的視覺圖式也令觀眾可以從不同的角度反思我們這個生存的現實，傾注自己的文化關懷。

（二）「夜珠江」和「生猛海鮮」

石磊是一位善於從「城市表情」中去挖掘城市性格的藝術家，廣州城市的慾望與悲情，奢靡與繁華及物質主義與拜金主義的盛行再一次為石磊的視覺表達提供了充足的理由，他在這浮華景觀的背後，以嘈雜、奢華而又快捷的當代生活為題，為我們精心營構了「夜珠江」系列的《生猛海鮮》和《飛禽走獸》這兩件帶有明顯象徵寓意的作品。這兩件敘事性文本，營構的是一個虛擬的非現實的述事空間。儘管遠景中的橋亦向人們表明這就是珠江，但散發著無盡慾望追求的貪婪而又暴虐的血淋淋場景，卻又讓你難以相信這就是那夜色迷離而又令人心馳神往的珠江。圖像中的人們似乎處於一種癲狂的狀態，瀰漫著一種追求無盡慾望的愉悅，失去了自我控制的他們用手段殘忍，動作粗野，兇狠暴虐，令人恐懼和不寒而慄。石磊以一個躲在黑暗中在場觀眾這麼一個視角，目睹著這一幕幕驚魂而又震顫的場景，怪異的造型、俐落的線條、率性的筆觸激情四溢，在書寫著一種緊張躁動焦慮和不安中，又夾雜著些憤怒、不滿與無耐。他精心編制和營造的這個既

石磊，《受虐消費》，130×120cm，布面油彩，1999年

真實又充滿著夢幻般的場景，既掩蓋了真實環境的日常性，也讓真實性消融在城市的圖像中，但一種對恐怖、慾望、暴虐、情慾的描寫恰恰反映了石磊面對物質主義時代和超消費景觀一種來自社會環境的壓力與威脅，他希冀用自己的藝術作為城市的切口，為日益潰爛的而又病態的社會進行一種精神療傷。自我也在這種誇張與變形中尋找到一種精神的慰藉和心靈的歸依。他精心營造的這個帶有啟示錄一樣的超現實景觀實則在引發關於我們生活方式和生存環境的對話：即生態的毀滅與復甦這個關乎人類未來命運的主題。但在暴力和毀滅、美麗與悲傷、繁華與衰落的消極面中又讓我們看到了自始至終保持著一種難得的清醒狀態的石磊。

石磊將個人敘事與時代城市的生活、環境等社會敘事相結合，並從生態美學、暴力美學的敘事中給我們呈現出了一個在複雜而多樣化的社會中，藝術面貌既充滿著多變的風格，又充滿著語言複雜、語義多意、悖論與交錯並置的石磊。

由此，不難發現，在石磊的視覺語彙不斷發生變化的過程中，其敘事邏輯、創作路徑和視覺關鍵字也在不斷調整。武漢時期的關鍵字如「生命房屋」、「山地」、「街頭的討論」逐漸被南下廣州後的「花非花」中的蒙著面紗的伊斯蘭婦女、AK-47、「北京·東京」和「生猛海鮮」取代。這讓我們看到一個由關注自身境遇向關注人類未來整體的命運如何的石磊。也讓我們看到由關注國內問題而逐漸轉向關注國際政治格局及民族、國家的外部關係，還有國際事物中的「中國立場」問題，透過石磊視覺詞典核心詞的變化，也讓我們看到一個在一次次的風格轉換的過程中永遠在尋找生命的感受及永遠在尋找下一個目標的石磊。

不固守一種風格是石磊的性格，而內斂與沉靜的他總是喜歡將成熟的藝術樣式破壞掉，並努力尋找新的藝術樣式的可能，哪怕是曾為自己帶來聲望和名譽的風格，他也會毫不猶豫的揮手告

石磊，《羊》，110×150cm，布面油彩，2009年

別。他不斷地挑戰自我，超越自我，一次又一次的顛覆自我，可以說顛覆與超越一直伴隨著他，永遠在尋找則是他畢生真正的追求。有時他那多變的藝術樣式並未能得到社會的認同，甚至有時他自己也未必能闡釋清楚，觀眾也難能同他的思想狀態保持一致，甚至跟不上他的思維，這也導致他的作品的確難懂，不易理解，他甚至為此付出一定的代價。但不管你讀懂他也好，讀不懂也罷，他那種在變化中追逐樂趣，並且讓自己的視覺不間斷地產生一個又一個令人興奮的舉動，恰恰是促進當代藝術不斷前行的動力。

（冀少峰，湖北美術館副館長，學術總監。策展人，美術評論家。）

石磊，《褒褒》，100×80cm，布面油彩，2007年

附錄二：一種分析的表現主義

/黃專

一九九二年石磊開始創作他的系列作品《一定要把房子蓋好》，這個題目像是一個隱喻，暗示了他今後的工作方向。的確，無論從哪個角度看，這組作品對他的藝術都有某種徵的意義：它既標誌著他的古典學院派畫法的結束，也標誌著一種具有理性品質的表現主義風格的開始，事實上，直到今天他仍然在努力建造這樣一幢房子，使它既可以包容一種自由的表現性畫法，又可以包容一種有節制的分析性風格。

在一九九二年的「廣州雙年展」上，石磊展出了兩幅作品，一幅是《胎教──忘記歌詞的帕瓦洛蒂》，一幅就是《一定要把房子蓋好》。前者的風格很顯然是大衛・薩利（David Salla）、基斯・哈林（Deith Haring）和某種古典畫風的雜交，雖然畫面的圖像主題不乏詼諧和幽默，但與其它典型的「複製性」的波普畫風比較，這幅作品保留了更多「繪畫性」的痕跡，完整的構圖和協調的色調更多地透露出作者對古典畫法的興趣。有點讓人費解的是，在「湖北波普」畫風普遍被看好的情形下，石磊給當時展覽評委留下印象的卻並不是這幅尺寸近三米的「波普」風格的巨構，而是另一幅尺寸小得多的作品《一定要把房子蓋好》，在所有七名評委中，有五位將「優秀獎」投給了這幅作品。與前者比較，這幅作品幾乎放棄了任何圖像的意義指涉，它以近乎抽象的色彩和筆觸呈現了一個建造房屋的虛擬揚景，這種新表現主義手法給人帶來的震撼首先是視覺

上的，與那些依靠圖像意義和圖像方式的古典畫風或波普畫風不同，這種畫法呈現了某種語言上的純粹性，從當時評委的評語看，他們對這幅作品的讚許更多地也是集中在作品的這種自律的語言特徵上：「採用愛舍爾正負像過渡法，浮光掠影地描繪了藍白兩色的鳥形，與帶有明顯的立體派造型和光影特徵的畫面主體形成了兩度與三度空間之間具有轉換性的互補關係，是參展作品中在空間處理方面頗有創造性的佳作。」（嚴善錞）「這是一幅繪畫性水準極高而略帶抒情性的抽象作品，色彩豐富的調性變化與局部母題造型的硬性處理形成一種微妙的節奏關係，在表現性的基調上又產生了一些分析的因素，表明了作者對抽象性繪畫語言的一定水準的理解能力和控制能力。」（黃專）「由灰色塊形成的解構因素將『一定要把房子蓋好』戲謔化了，隱隱出現的房屋框架與紛呈的灰色塊保持協調，以至這件幾乎是抽象的作品給我們提供的空間將物質的可能性消解殆盡。」（呂澎）

從某種意義上講，這幅作品的「成功」，使石磊不再涉足波普主義的畫法，但它也沒有使他繼續沉溺於純粹形式主義的實驗。從以後的作品看，石磊似乎在尋找一種適合理性分析的表現主義畫法，這使他的藝術多少有點接近於像基弗（Kiefer）那類的新表現主義。在一九九六年那組以《傳達意念的身體》為題的作品中，身體被畫家還原成某種分析的材料，他始終不渝地為這些材料建構了一個舞台道具式的房屋（在它的上方甚至安置了監視器），使這個被限定的空間成為某種實驗的背景，殘缺無序的軀幹、器官和肢體構成了對一種晦澀意念的敘述，當然，這些作品最容易讓人留下印象的是它刻意虛構的視覺衝突：表現性的自由筆觸和平塗性的房屋架構、陰暗的背景基調使畫面產生出一種荒誕而富有象徵性的效果，它強調的是身體與精神在當代文明中的不

協調性，而這正是石磊將自己的這組作品稱為「對身體的考察」的理由：「人體的每一動作和姿勢，都攜帶著政治的、經濟的、藝術的或宗教的資訊，在人類的生物性與社會性已達到高度同一的今天，我們考察人類的生存狀況和社會行為，難道不應該首先從人的身體開始嗎？」

對人的生物性和社會性的考察在石磊的一些作品中具有了更為寬泛的指涉，它包括對人的知識（《二十世紀解說辭》、《勸戒的文本》一九九六）、情愛（《論情愛》一九九六）、消費（《受虐消費》一九九九）和資訊狀況（《連接》一九九九）的考察，在這些作品中他除了保持那些明顯的視覺衝突外，還極力為畫面營造一種超現實的神秘氣氛；懸浮人的體、無處不在的書籍、卡通化的嬰兒和儘量單純而強烈的色調都使作品充滿著一種混合性的宗教意象。隱喻、象徵這樣一些新表現主義慣用的敘事手法和自由、大膽地粗獷畫風在這些作品中達到了某種微妙的平衡。

石磊的表現主義繪畫是某種綜合性分析過程的產物，它顯示了與那些教條式、反映論式的圖解性繪畫完全不同的繪畫方式和態度，這種方式和態度將藝術視為一個獨立的事件，它既不是藝術家完全主觀臆斷的產物，也不是純粹社會說教的

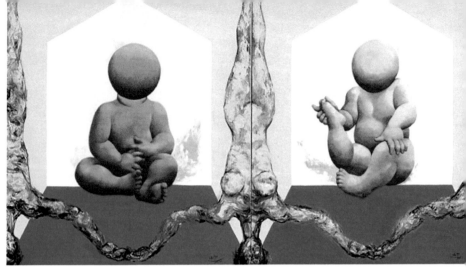

石磊，《連接》，180×640cm，布面油彩，1999年

工具，儘管這個過程既需要依靠我們的感知和理智，也需要依靠我們的社會良知和文化判斷，但它首先應該是一個視覺創造的過程，藝術的自由只有在特定的視覺創造中才會變得富有意義，所以當我們在釋讀石磊作品中那些社會學、人類學和生物學含義時，一定不要忘記這種分析性的表現主義畫風所潛藏的視覺方法論的價值。

[注]

1、《理想與操作：廣州首屆九十年代藝術雙年展油畫部分評審學術文獻》四川美術出版社，一九九二年十月第一版。

2、石磊：「學術自述」載《首屆當代藝術學術邀請展》畫冊第八十六頁，嶺南美術出版社，一九九六年十二第一版。

3、黃專：廣州美術學院教授，藝術史家，美術評論家。專著《黃專美術評論文集》，曾任深圳華僑城CACT藝術主持。

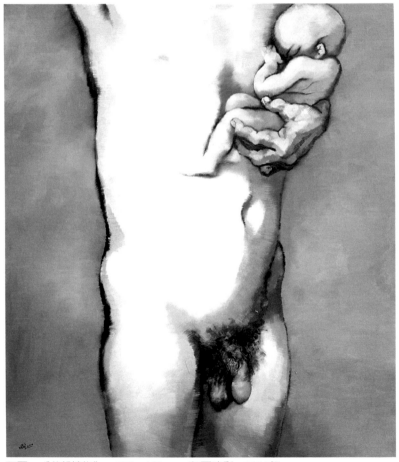

石磊，《父親懷抱》，150×120cm，布面油彩，2000年

附錄三：石磊——繪畫的巴洛克本質

/莫妮卡‧德瑪黛（Monica Dematté）

我喜歡真正的畫家，石磊便是一位。在他們眼裡，畫筆和畫布並非僅僅是用來詮釋概念、講述故事的一種手段，他們是真正喜歡一筆接一筆的描繪所帶來的視覺效果。他們時而用濃墨重彩，時而用輕描淡寫。他們能用抹刀在畫布上抹出色彩斑駁的色塊，創造出豐富的質感。他們敢於挑戰傳統，將濃厚、強烈甚至是刺眼的色彩並置。他們還善於用細膩的色彩創造出不落俗套又賞心悅目的協調的色調。簡言之，他們是美院科班出身的藝術家中的極少數異類。在他們看來，繪畫表現的是一個充滿了無限可能的獨特世界，只要善於捕捉和利用這些可能性之間的細微差異，就能創造出無數視覺上和精神上的體驗。

中國的傳統觀念認為，「文人」首先應當具備高尚的道德情操，他們自己的生活就像一件藝術品。能否做到這一點決定了他的藝術修養。不管書法、繪畫，還是詩歌、音樂，皆是如此。換句話說，一個人的「深度」是第一位的，其他的一切皆取決於此。

我不認同時下「職業藝術家」一類的說法。因為我認為藝術如果成為職業，那就必定會失去其最根本、最獨特的特徵：靈感以及表達和交流的需要。誠然，繪畫是需要「手藝」或技能的，但我堅信這絕非繪畫的全部真諦。不可否認，一個人需要掌握了某種手法才能最有效地表達自己的感受，但是「感受」的能力才是最最根本、最最必不可少的。

中國人歷來對宮廷畫家和文人有嚴格的區分。前者大都接受委託進行命題創作，這與西方的

傳統比較相似（如米開朗基羅和卡拉瓦喬）。並且和西方的情況一樣，只有那些最具藝術天賦的少數幾位才能創造出透出靈感和個性的佳作。人們一直在爭論一個古老的話題，即靈感能否局限於某些特定的主題、條件或範圍。有些人可以在既定的範圍內大展才華，而有些人則需要自由的創作。我認為二者各有利弊。

在中國，「現代」意義上的藝術學校只有一百年的歷史，並且參照的是西方模式。最早的一批院校包括劉海粟於一九一二年在上海創辦的美術學校，該校首次將裸體模特兒引進了課堂。一九四九年新中國成立以後，藝術成了宣傳陣地，成了教化的工具。因此，在那段時間裡，說教便成了藝術最主要的目的。換句話說，雖然我不喜歡將「內容」和「形式」區分開來，但在那個時候，「內容」比「形式」更重要。繪畫、雕塑和版畫都必須以簡單易懂、大眾容易接受的方式來傳遞資訊。如今，即便是在中國，人們也早已不再倚重繪畫來傳播社會主義思想了。但是藝術教育和其它教育一樣，充滿了實用和職業化的色彩。藝術教育就是為了獲得一種技能、職業或手藝。有的藝術家搞現實主義（這類人為數還不少），有的搞印象主

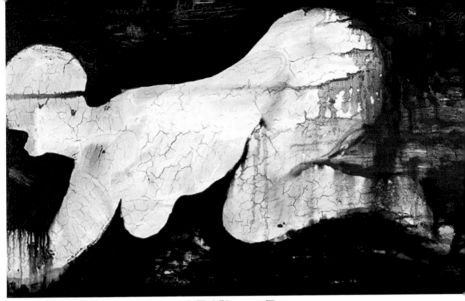

石磊，《生命裂變》，70×210cm，布面油彩，2007年

義，有的像變色龍一樣，熟練的游走於不同的「風格」之間，靠滿足現代收藏家的口味作畫謀生。許多中國的當代藝術家（甚至包括那些剛剛揚名海內外的藝術家）都有一大顯著特徵：他們都能具有顯著的「成功的」潮流與個人的風格融合在一起（最好能具有顯著的「中國」特點），從而使自己的作品更加「吃香」）。這一過程依靠的首先是提供資訊，然後是對資訊的理性詮釋，最後（但很多時候也不一定）是優秀的技法。其實任何一個從事創意工作的人都具備這些能力，而視覺藝術也就比其他人多了最後一種能力而已。究竟能有幾個人「有話想說」並且能通過繪畫或是雕刻這種非描述性、非說教性、非系統、非分析性的語言來表達自己的想法呢？我十分質疑大部分的概念藝術（conceptual art）。因為從它本身的概念我們就能看出來，它的構思、創作、展覽等全過程基本上只依賴人的智力和理性。如此一來，感性何在？作品怎能激起人們的情感？藝術品和普通的智力成果之間本該存在的難以言喻的區別又在哪裡呢？

縱觀大多數的概念藝術作品（不管是東方的還是西方的），大部分人都會說「有意思」或者「另類」

（intriguing，我認為這是個貶義詞），並且很快將它們忘掉。一旦一個人領會了作品所要傳達的資訊，他便不再駐足觀賞。而有一類作品則不會，這類作品來源於內心的需要，處處都能透射出作者急於要表達一些什麼。這類作品是藝術家用藝術感性和高超的技法精心創造出來的，表達的是內心虛構的個人世界，而不是「真實的」世界。

回到石磊的作品

通常來說，我要寫一位藝術家，不會去寫藝術史或者描述一些藝術理論或者與這位藝術家不相干的事情。所以我希望讀者不要介意我在寫石磊的時候還表達了一些自己的藝術觀。因為這些文字都與他有關，並且前面這個長篇的論述就是為他而作的。

我在其它文章裡也說過，我很佩服石磊獨立大膽的創作手法。多年以來，他的創作態度始終如一：據我所知，他完全不在意身邊潮流的更迭，他一直是一位激情四溢，有一種創作本能的畫家，他的每一個系列的作品都滲透著他的理念和他自己的影子。

本文的題目《繪畫的巴洛克本質》旨在綜合他的藝術觀和本色性格當中兩種基本相反的傾向：一方面，他渴望回歸最基本的生活，回歸人類最最元初、原始、固有的要素（生、死、愛）；另一方面，他的作品複雜、奔放、富於戲劇性。也就是說，石磊沉醉於當代現實，沉醉於這種極其複雜而又系統的語言之中，但他又表達生命中更為深刻、強大和根本的一面，追求生命的樸素本質。他曾說過：「每當我看到嬰兒出世，我便感到心潮澎湃，被他的氣味深深的吸引，這是生命的氣息，是生命最直接的表達。」因此，新生兒便成了他多年以來的繪畫主題。我在

石磊，《生命神聖-1》，150×100cm，布面油彩，2007年

這裡不準備探討他在二〇〇〇年以前創作的作品，因為我在《意念圖像》這本畫冊中已經探討過了。但是，我想有一幅一九九九年創作的作品還是有必要拿出來研究，因為我認為它涉及了許多最重要的問題。在這幅作品中，一對裸體男女各用一本書遮蓋了自己的生殖器，他們的身體被一根臍帶與一個懸空的房子狀的新生兒連在了一起。畫中的人體和背景均為燒赭石色。嬰兒的頭和兩個成人的手臂被一個房子狀的白色輪廓罩著。這說明男女之間的天然紐帶一方面造就了一個新的生命，另一方面又受制於書和房子所代表的文化特徵。這幅作品中的書在其它的作品中也出現過，通常是一本大書和一本小書，表明男人和女人的「戒律」是有差異的。作品中透露出來的資訊是「勸戒性的」而非「聚結性」的。換句話說，它們是在拆分而非聯結，正如一個系列作品的標題「勸戒的文本」所表達的一樣。這個系列中的作品描繪了特定文化背景下的男女關係，一對男女處在一個封閉的房子裡，但房子沒有屋頂，無法保護他們。

房屋結構也頻頻出現在石磊近期的作品中。有時房子小得容不下人，比如在二〇〇六年創作的《外部世界》中，房子只能罩住新生兒的軀幹。在二〇〇四年的作品《棲身何處之一》中，房子顯得輕飄飄的，一個長著豬頭的男人揪著它的四個腳，生怕它被風吹走了。在同年創作的《棲身何處之二》中，房子是穩穩當當地立在地面上的，顯示出了一種不同的穩定性，然而畫中長著蝙蝠翅膀的女人卻不再待在房子裡，而是看也沒看一眼，就自信地從上方飛走了。

我發現，最近幾年石磊不再以愛的艱辛為主題進行創作，這可能是隨著年齡的增長而出現的必然結果。然而，新的生命仍然是他創作的重要主題。二〇〇〇年他創作了一幅非常美麗的作品《父親的懷抱》，創作手法極其樸素、直接，沒有其它作品中那些有時候過多的象徵手法。這是少有的幾幅接近攝影的作品之一，創作的靈感可能來自作者的自拍，因為此前他曾用一隻手舉著

照相機拍了一張自己的軀幹、腹股溝和另一隻手裡抱著的新生兒的照片。作品似乎意在表明，父子情不是理性過程的產物，而是一種血肉相連、肌膚相親、息息相通的關係，是身體的接觸，也是本能。這幅作品中，父子倆的身體都不是通常石磊筆下標準理想的體形（通常他創作的男人身材勻稱，擁有結實的手臂和腿部，上身呈標準的倒三角形；嬰兒則是圓頭圓腦、胖嘟嘟的，個個都有健康的體格）。但是他們看起來更真實，作品中的男人略顯粗壯，作品中的嬰兒也像剛出生幾天的嬰兒一樣身體比例「不協調」：橢圓狀的大頭、細細的四肢、蜷縮的姿勢。

石磊於二〇〇五年創作了名為「投胎」的系列作品，其創作靈感來源於中國的十二生肖。作品對人體做了一些改造。十二名女性被賦予了動物的頭顱，她們的雙腿粗短、體格健壯、乳房堅挺，她們手中的孩子很像義大利宗教藝術中小天使：他們最大的特點就是都看起來胖嘟嘟的。藝術家可能是將這十二幅畫當成一個作品創作的，因為它們的構圖都是一樣的。雖然在背景顏色和人體色調方面有差異，但每幅畫中人體的姿勢都是一樣的：母親抱著孩子。石磊的繪畫技巧高超，而創作這樣的作品對於技巧的要求是比較簡單的，因此他會時不時淡化一下顏色，用其它的技巧來增強繪畫的效果。在我看來，象徵文化傳統的十二生肖是用來區分不同的年份出生的人的，這是中國人的思維方式，虎年生的人跟牛年或蛇年生的人肯定有不同。然而，不管在哪裡，每個母親對待她的新生兒都是一樣的。

人性的延伸

石磊通常會去思考國際政治中的問題，以及那些主導國際政治形勢的一些極端而又無法解決

的問題。他的某些作品正是描繪人性中更加「心系社會」的特徵的。

他曾以複雜的中日關係為主題創作過一個系列作品，其中有一幅作品表現的是兩個女性面對面的站著，手中都抱著自己的嬰兒，就好像是自己的手臂或戰利品一樣。這個系列中的所有四幅作品看起來都像是兩個敵人站在一個房子裡對峙，房子就像一個隧道一樣狹長壓抑。這就是名為《北京‧東京》的系列作品。畫面中舞台化的構圖形成了一種扭曲的幾何透視效果，而畫面背景則是一些代表中日文化的圖案：代表日本的是酷似浮世繪的海浪和富士山，代表中國的則是長城和天壇。這很容易讓人聯想到中日戰爭以及當時全民皆兵的情形（有人還會想到當時的「慰安婦」）。石磊講過一個關於他日本之行的故事。當時他受邀去日本參加一個展覽，但他很不情願，因此他申請了一個非常短期的簽證，可是最後在日本期間又不得不延長。石磊自己也承認日本的社會秩序和日本人民的文明程度都是很好的。讓他感到不安的是深藏心底的一種抵觸，或者說是一種幾乎油然而生的敵意。因此，他的繪畫告訴我們文化環境會影響我們每個人，讓我們無法總是理性的思考，正如戈雅（Goya）所言，我們有可能會變成魔鬼。

藝術家在他最近創作的一個系列作品「花非花」中也表達了類似的看法，這批作品是二〇〇六年他在北京的時候創作的。作品的創作靈感來源於與他同住在一個居民區的一大批伊斯蘭人，這些人身著典型的伊斯蘭長袍，一眼就能認出來。當時石磊非常擔心巴勒斯坦、阿富汗、伊拉克和巴基斯坦的局勢，尤其是自殺式襲擊，遂以此為主題創作了十餘幅作品。這些作品並不是在評價或是譴責當時的局勢，而是表達了藝術家的疑惑：他無法理解那些極端和暴力的做法，他也無法接受被視為生命化身的女性竟然也會鋌而走險地去進行自殺襲擊，傷害自己和其他人。

石磊畫筆下的這些人物個個身著長袍、頭披黑色斗篷、擺著幾乎一成不變的造型（裙子被張開雙腿繃成了三角形），可能他想模仿伊斯蘭藝術中的重複裝飾圖案，在五彩斑斕或純色的背景上創作一些人物。有的作品描繪的是一排排的伊斯蘭婦女手牽著手，有時她們的頭上會冒出白煙，形成一團看似阿拉伯文字的濃霧。這些婦女（但是其中也有一些酷似賓拉登的男人）手裡拿著武器或罌粟。她們都瞪大了眼睛，瞳孔縮成了一小團，目光呆滯，看起來要麼吸過毒，要麼瘋了。石磊肯定認為生死離別前的一刻應該就是這樣——一種病態的情形，沒有任何理性的思考。罌粟所象徵的毒品以及武器和婦女呆滯的雙眼都預示著死亡即將來臨，這一切都與她們的女性特質形成了鮮明的對比，而這種對比正是石磊要強調的。他說：「如果一種學說或宗教不能使人們尊重生命、熱愛生活，那它必定不是好的理論。」他還請我在去巴基斯坦的時候搜集一下別人對他作品的看法。我完全贊同他的觀點，因為我很尊重各個宗教的經典書籍，但是人們對宗教經典在不同的地方、歷史時期和政治環境裡必定有不同的詮釋，這些主觀的、帶有偏見的詮釋與經典本身是有差異的。

石磊像盧梭一樣，呼喚「高貴的野蠻人」，呼喚沒有信仰、未被衝突和分歧玷污過的「原始人」，這類人能夠在任何環境裡保持本色，為支撐這個世界的「原力」服務。

臍帶

讓我們再次回到生命的「本質」這個話題。二〇〇六年年末，石磊創作了一系列全新的作品，著力刻畫出生以及母親與新生兒的關係。或許是為了凸顯出生是一件大事，作品的顏色十分鮮亮，以紅色為主。藝術家在畫布上創造了一種水滴的效果以便表現新生兒出世時渾身血淋淋的

感覺。其中最粗獷的一幅作品描繪了一個看起來剛生孩子的女人，她跪在一塊大木板上，木板上滿是豐收的圖案（大把大把的小麥和玉米穗等等）。石磊沒能親自見證自己的獨子出生的過程，但是他看過一些關於分娩的紀錄片，所以對這個主題還算了解。他的有些作品就描繪了分娩的過程，而另一些則是刻畫了一些近乎神聖的形象，這些形象被新生兒透射出來的能量所折服，陷入了沉思。另一方面，他們又為血紅的色調所包圍，暗示出分娩的過程也是同樣痛苦的。

石磊有時擔心自己剛剛創作的作品與上一系列的作品風格不同，因為不少評論家批評他缺乏連貫的風格。但我卻不完全苟同：藝術家是在盡可能用最有效的方式來表達自己的心境。不管是濃烈對比的色彩，水滴半透明的效果，還是厚厚的團塊或懸浮靜止的氣氛，藝術家首先考慮的是自己表達的需要；他希望能充分利用繪畫這個媒介所有可能的技巧來表達自己，他是個真正的畫家。此外，他的作品所涉及的主題一直都是人性和文化之間的關係、依賴和矛盾，而如今人性和文化這兩者已經變得完全不可分割了。

一個很好的例子便是他最近創作的兩幅截然不同的作品。作品《飛呀飛》刻畫的是一個長著翅膀的身體，身體隱約透著女性的特點，這個人長著一個酷似鳥喙的大鼻子和粗短的爪子。翅膀不是羽毛的而是毛髮狀的繩子擰成的，這個奇怪的形象看起來十分笨重。這幅作品與前面提到的蝙蝠女那幅完全不同。在這幅作品中，動物性（希臘人眼中「會呼吸的身體」）替代了人性：作品中的形象就像一個史前女性，粗短而樸素，一對笨重的翅膀還沒褪掉。

最近石磊在香港展出的大幅作品《夜珠江系列》，則展示了進化了的文明人的「獸性」，這些文明人知道什麼是殘忍，並且故意殘忍地對待動物（狗、雞、兔、鴨、蛇等等），將它們做成美味佳餚。這幅畫是石磊最精彩的作品之一，它描繪了一個類似於佛教、道教和中世紀基督教中

石磊，《飛系列-a》，120×130cm，布面油彩，2008年

地獄的場景。作品中三位廚師將動物割喉、砍死、放血，猶如冶煉廠裡的技巧嫻熟的煉金術士，一切無不讓觀者膽戰心驚。畫面中，遠處的黑暗中鬼魂一樣的身影在徘徊著，而在一個角落兩個赤身裸體的人跳入了污水之中。

石磊似乎在告訴我們，現代人的口味太刁，似乎要吃掉其它形式的生命才能滿足口腹之慾。然而他也是一個喜歡享受用餐樂趣的人，可以說是個不折不扣的美食家，並且我們都知道，廣東菜不是素食。

我們如何能回歸原來天真的一面？如何在當今的社會中堅守尊重生命、愛護生命的原則？如何能夠保持石磊推崇的原始本能？這是伴隨我們一生的矛盾，就像從我們出生的那一刻也就是最最純潔的那一刻起，文化的複雜性就一直伴隨著我們一樣。

這就是石磊做人作畫的特點：他的作品中既有新的形象，也有反覆出現的符號，色彩永不嫌多，有複雜的結構、優美的身體，也有混合體。不管怎樣，他一直在思考最最樸素、最最基本的各種問題。

石磊既是一個充滿理性當代人，又不想完全拋棄內心的原始情感，當他將這些情感從理性冰存的瓶罩中全部釋放出來，其藝術表達的方式也具有了某種撲朔迷離的不確定性，這使得觀眾彷彿對現實世界有了一種再追加的經驗，從而墜入一片似真似幻的氣氛裡。

[注]
1、莫妮卡・德瑪黛（Monica Dematté）寫於Vigolo Vattaro。英／中文翻譯：黃一。感謝：羅永進。
2、莫妮卡・德瑪黛（Monica Dematté）：藝術史家，美術評論家。專著《藝術，一場各自為戰的運動》，曾受聘新加坡國家美術館、（義大利）博洛尼亞大學藝術學院。

石磊，《豬》，110×150cm，布面油彩，2009年

石磊，《水》，60×80cm，布面油彩，2003年

石磊，《小小地球-4》，200×150cm，布面油彩，2008年

石磊，《中東花園之一》，150 ×100cm，布面油彩，2006年

風之寄作品12　PH0148

論情愛
——石磊的理性表現主義

編　　著/風之寄
責任編輯/劉　璞
圖文排版/楊家齊
封面設計/王嵩賀

發 行 人/宋政坤
法律顧問/毛國樑　律師
印製出版/秀威資訊科技股份有限公司
　　　　114台北市內湖區瑞光路76巷65號1樓
　　　　電話：+886-2-2796-3638　傳真：+886-2-2796-1377
　　　　http://www.showwe.com.tw
劃撥帳號/19563868　戶名：秀威資訊科技股份有限公司
　　　　讀者服務信箱：service@showwe.com.tw
展售門市/國家書店（松江門市）
　　　　104台北市中山區松江路209號1樓
　　　　電話：+886-2-2518-0207　傳真：+886-2-2518-0778
網路訂購/秀威網路書店：http://www.bodbooks.com.tw
　　　　國家網路書店：http://www.govbooks.com.tw
圖書經銷/紅螞蟻圖書有限公司
　　　　台北市114內湖區舊宗路2段121巷19號（紅螞蟻資訊大樓）
　　　　電話：+886-2-2795-3656　傳真：+886-2-2795-4100

2014年8月　BOD一版
定價：600元
版權所有　翻印必究
本書如有缺頁、破損或裝訂錯誤，請寄回更換

國家圖書館出版品預行編目

論情愛：石磊的理性表現主義 / 風之寄編著. -- 一版. --
台北市：秀威資訊科技, 2014.08
　　面；　公分. -- (風之寄作品 ; PH0148)
BOD版
ISBN 978-986-326-279-4 (平裝)

1. 油畫　2. 畫冊　3. 藝術欣賞

948.5　　　　　　　　　　　　　　103014420

讀者回函卡

感謝您購買本書，為提升服務品質，請填妥以下資料，將讀者回函卡直接寄回或傳真本公司，收到您的寶貴意見後，我們會收藏記錄及檢討，謝謝！
如您需要了解本公司最新出版書目、購書優惠或企劃活動，歡迎您上網查詢或下載相關資料：http:// www.showwe.com.tw

您購買的書名：_____

出生日期：_____年_____月_____日

學歷：□高中 (含) 以下　　□大專　　□研究所 (含) 以上

職業：□製造業　□金融業　□資訊業　□軍警　□傳播業　□自由業
　　　□服務業　□公務員　□教職　　□學生　□家管　□其它_____

購書地點：□網路書店　□實體書店　□書展　□郵購　□贈閱　□其他

您從何得知本書的消息？

　　□網路書店　□實體書店　□網路搜尋　□電子報　□書訊　□雜誌

　　□傳播媒體　□親友推薦　□網站推薦　□部落格　□其他_____

您對本書的評價：(請填代號　1.非常滿意　2.滿意　3.尚可　4.再改進)

　　封面設計____　版面編排____　內容____　文／譯筆____　價格____

讀完書後您覺得：

　　□很有收穫　□有收穫　□收穫不多　□沒收穫

對我們的建議：_____

11466
台北市內湖區瑞光路 76 巷 65 號 1 樓

秀威資訊科技股份有限公司　　　收

BOD 數位出版事業部

..

（請沿線對折寄回，謝謝！）

姓　　名：＿＿＿＿＿＿＿＿＿　年齡：＿＿＿＿＿　性別：□女　□男

郵遞區號：□□□□□

地　　址：＿＿＿＿＿＿＿＿＿＿＿＿＿＿＿＿＿＿＿＿＿＿＿＿＿

聯絡電話：(日) ＿＿＿＿＿＿＿＿＿＿　(夜) ＿＿＿＿＿＿＿＿＿＿＿＿

E-mail：＿＿＿＿＿＿＿＿＿＿＿＿＿＿＿＿＿＿＿＿＿＿＿＿＿＿